朵云真赏苑·名画抉微

郑午昌山水

本社 编

上海书画出版社

前　言

郑午昌（1894-1952），名昶，号弱龛、丝鬓散人，以字行，斋名鹿胎仙馆。浙江嵊县人。

郑午昌曾与画友汤定之、张善孖、符铁年、谢公展、王师子、谢玉岑（谢逝世后由王启之补）、张大千、陆丹林等，结为九社。1921年后，历任中华书局美术部主任、文史编辑，上海美专、杭州国立艺专、新华艺专、苏州美专等校国画系教授。于1929年编著出版了35万字的《中国画学全史》，开中国画通史研究之先河。蔡元培先生赞誉为"中国有画学以来集大成之巨著"。此外还著有《石涛画语录释义》《中国壁画历史研究》《画余百绝》《中国美术史》等书。

1929年，曾与张大千、王个簃等发起组织蜜蜂画社，有社员一百五十余人，编印《蜜蜂画报》。后又参与发起组织中国画会，编印《国画月刊》《现代中国画集》，并举办书画展览等。

抗日战争时期，与梅兰芳、周信芳等二十人组成甲午同庚千龄会，相约发扬民族气节，誓不为日伪效力。1950年，参加全国第一次文代会。1952年7月15日去世，享年58岁。

郑午昌生平擅画山水，兼画花卉、人物，他的山水画以浅绛为主，善用墨青、墨赭，不拘一格。时而松秀，时而苍郁，受黄公望、石涛、石溪影响最大，复取法于宋元诸家，笔墨精到，神韵悠扬。对青绿山水强调赋色明朗滋润，用笔工而不刻。他善画柳，长条细叶，婀娜多姿，先行干后出枝，柳丝从最上端画起，由上而下，密密层层，前后左右，各尽其态，春夏秋冬，风晴雨雪，无不传神，朋辈戏以"郑杨柳"呼之。他的山水画法随内容而异，变化多端，秀润而含蓄，造型在似与不似之间，纵笔于"有意无间，有法无法"之中，能工能放，细谨时纤毫不爽，粗放处酣畅淋漓。他说："师古法而立我法，才不为古人所囿。"又曾自制印章"画不让人应有我"。画余也事诗词，清新可诵。

目　录

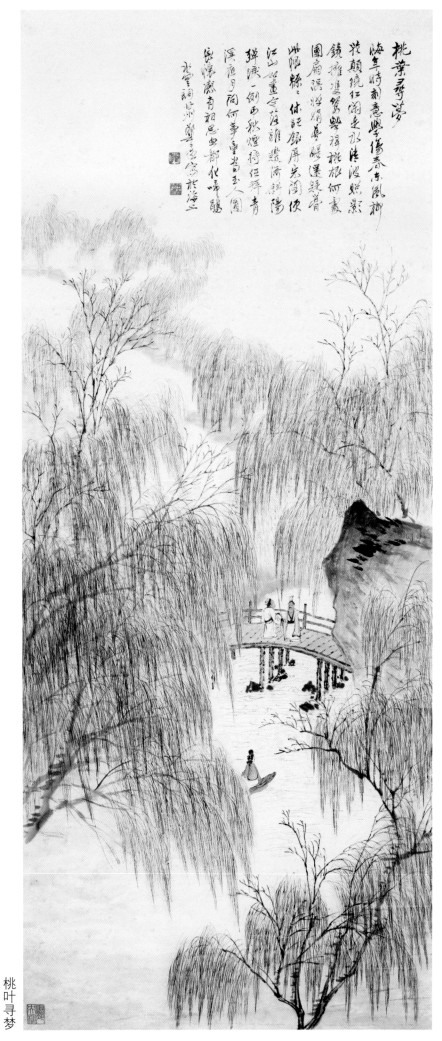

桃叶寻梦

此浅绛山水，写杨柳桃花，有伤春之意。杨柳脉脉，桃林掩映其中，人物溪桥，孤舟独坐，远望苍茫烟幕，似欲说尽无限心事。画面描绘细谨，有很强的抒情性。

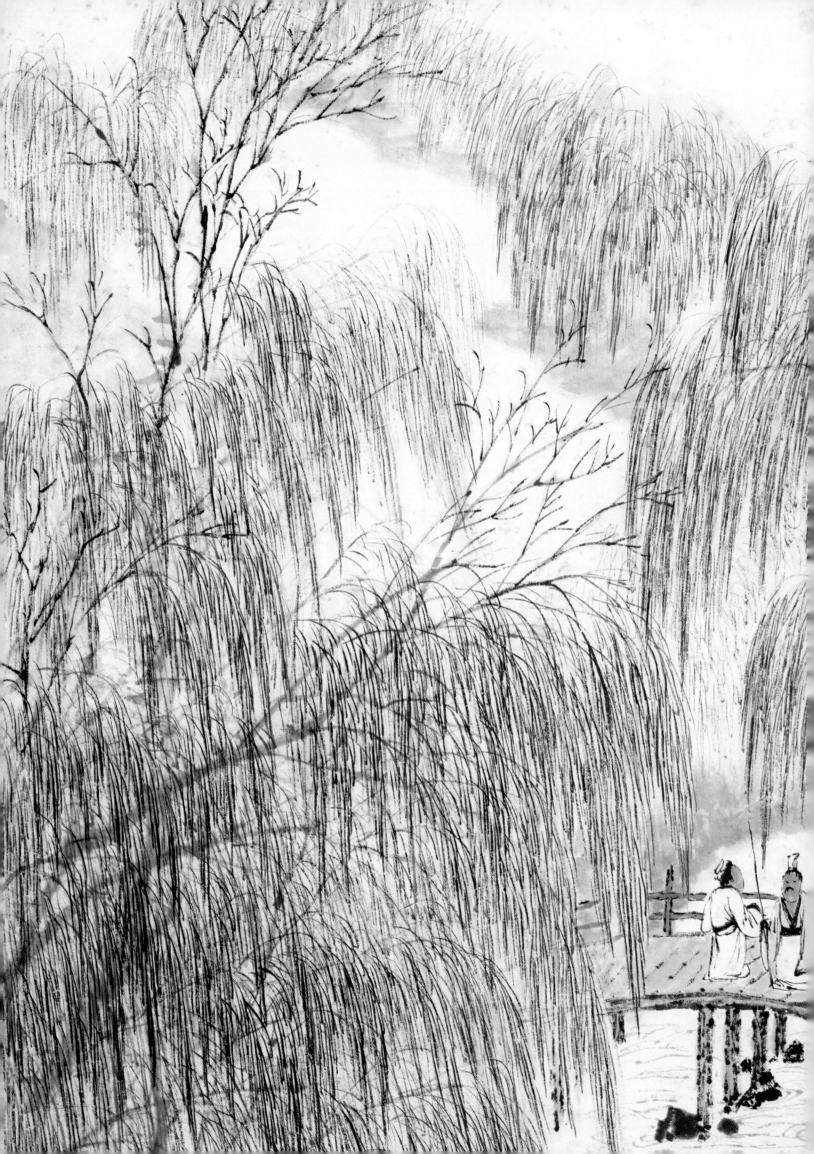

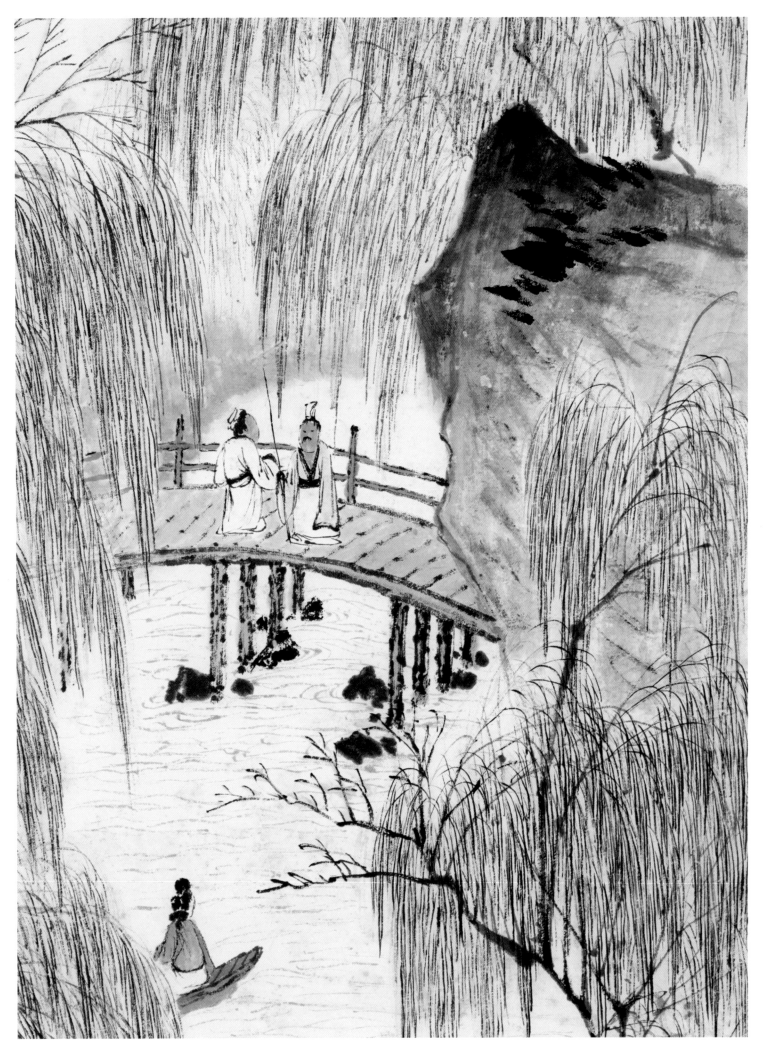

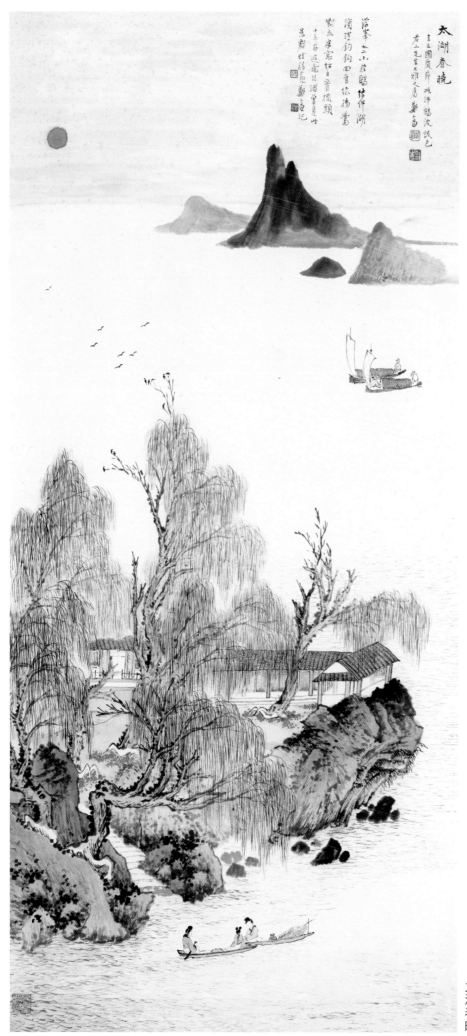

太湖春晓

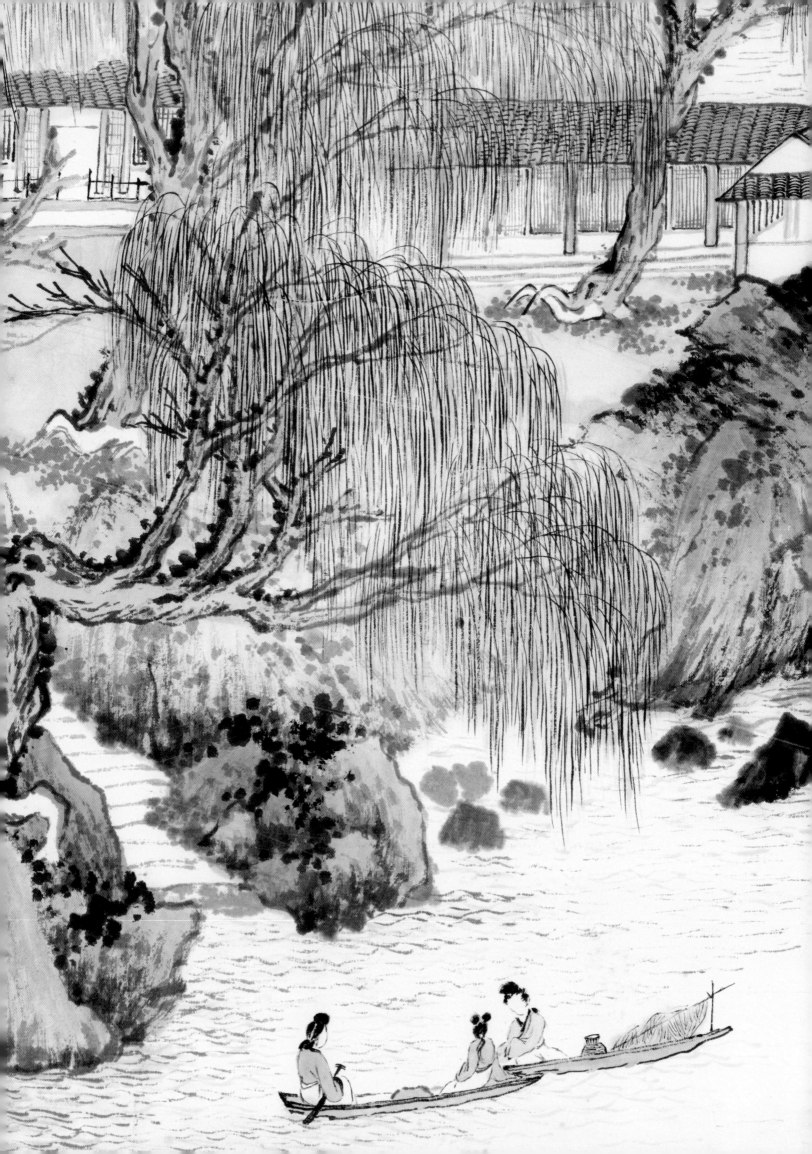

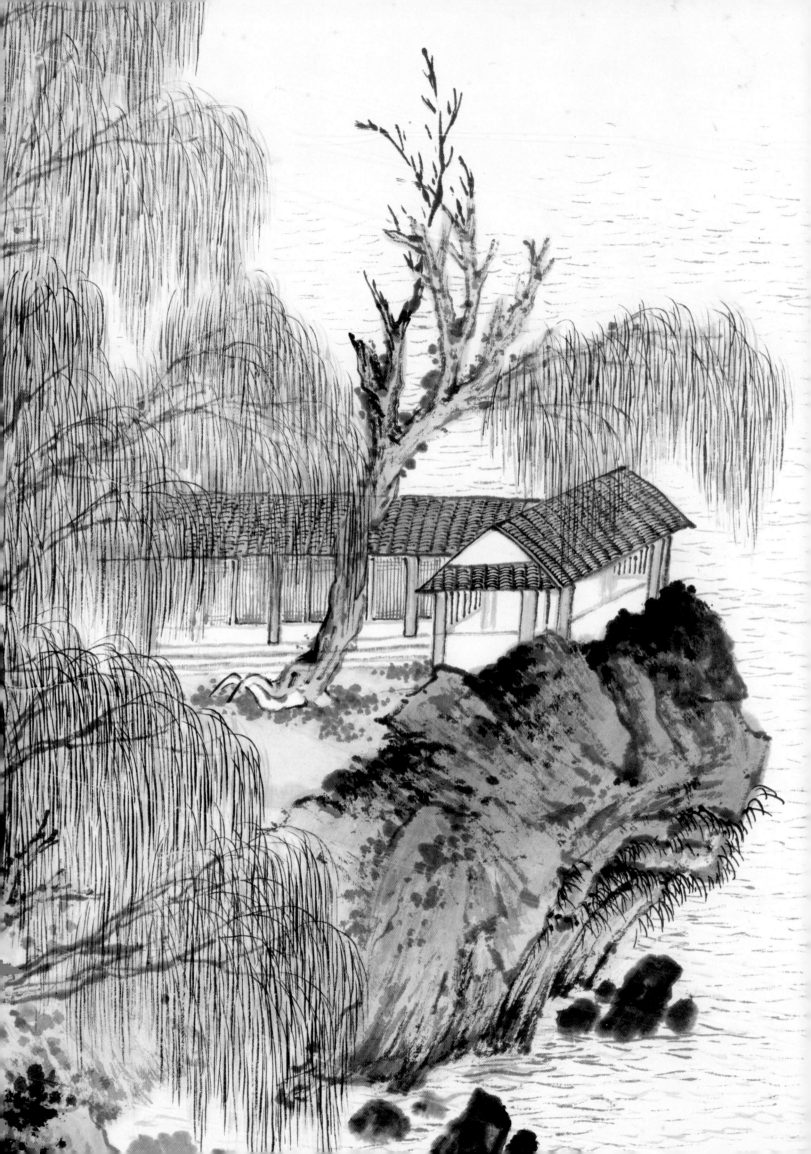

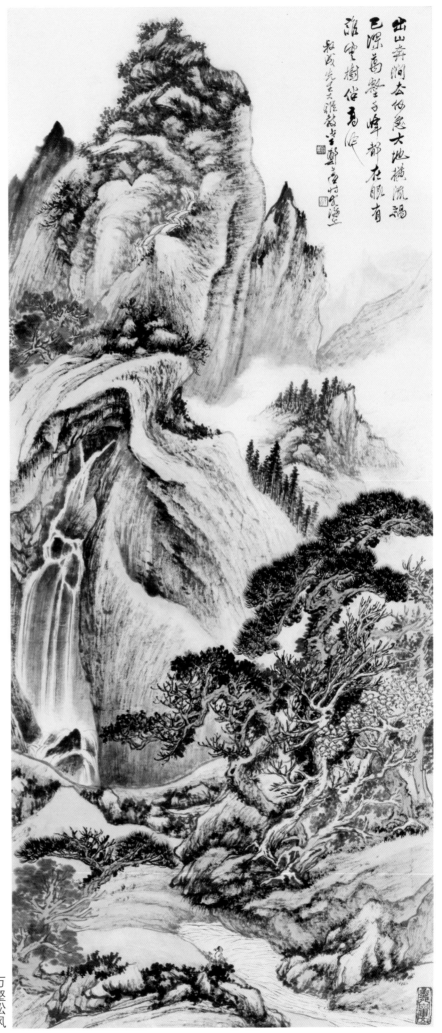

出山奔澗杏仙急大地横流渇
巳深萬壑千峰都在眼有
雖雪樹俗高風

叔戌先生大雅教正鄴□□□□

万壑松风

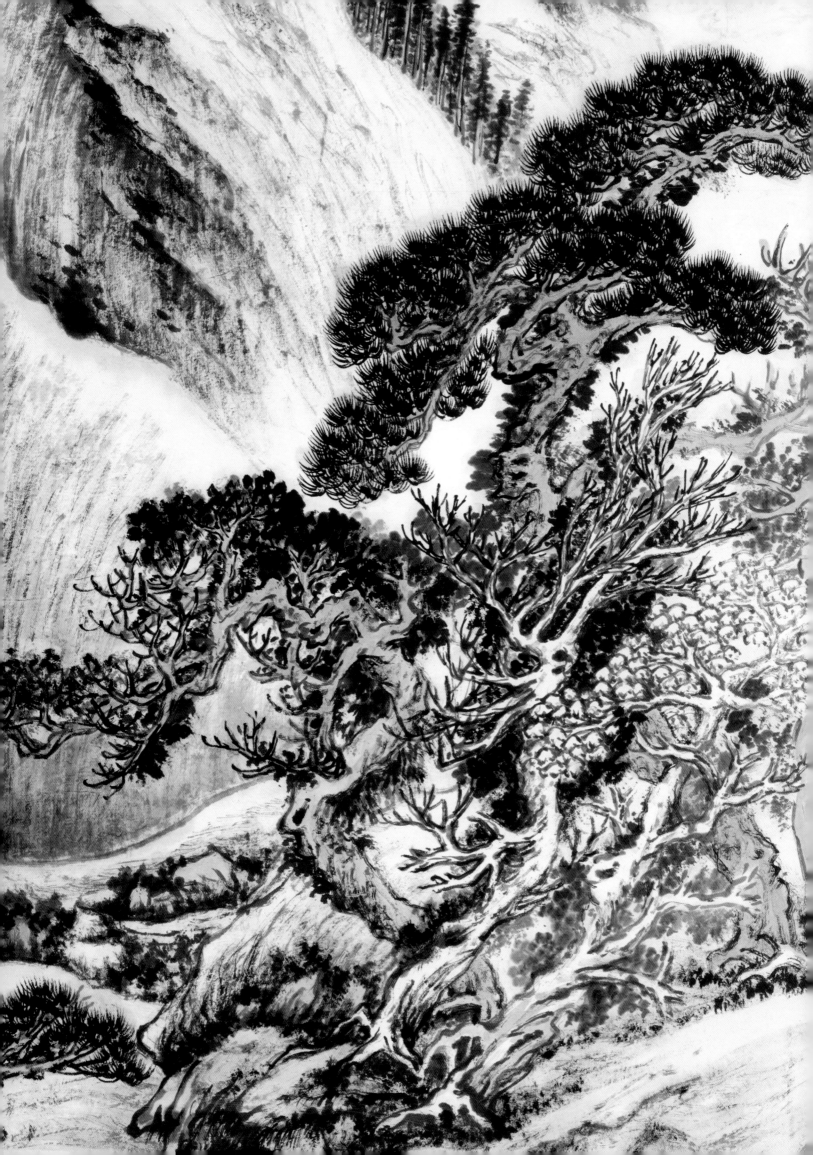

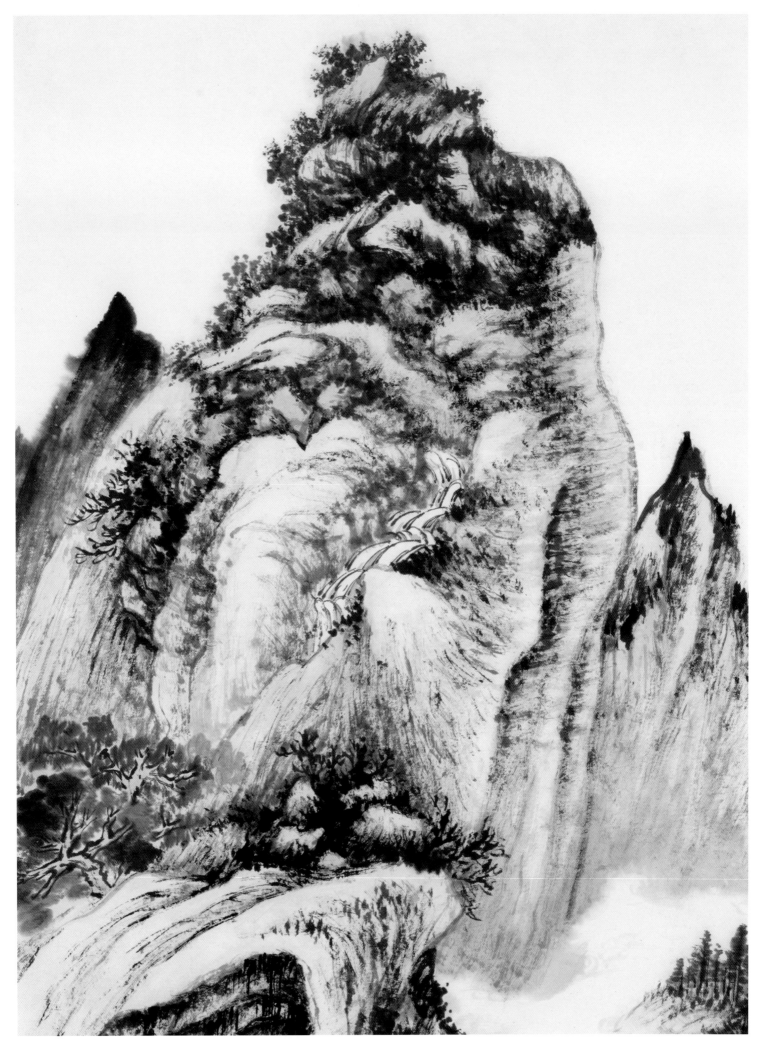

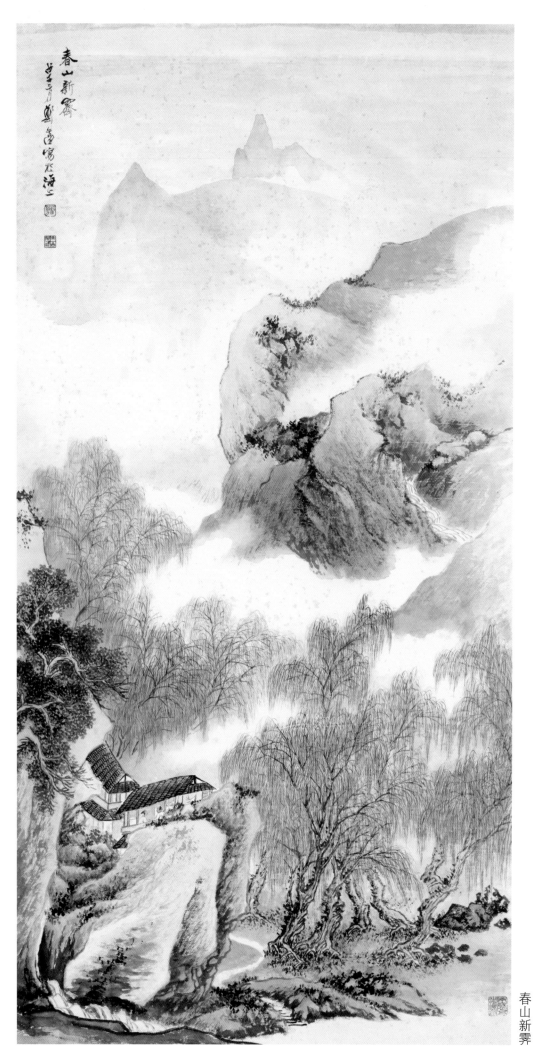

春山新霁

郑午昌善画柳，此幅春山新霁图，也是以柳为近景。柳树的老干遒劲扭曲，新枝则婀娜飘逸。烟岚掩映中远处的峰峦，以淡淡花青轻描淡写，意蕴无限。

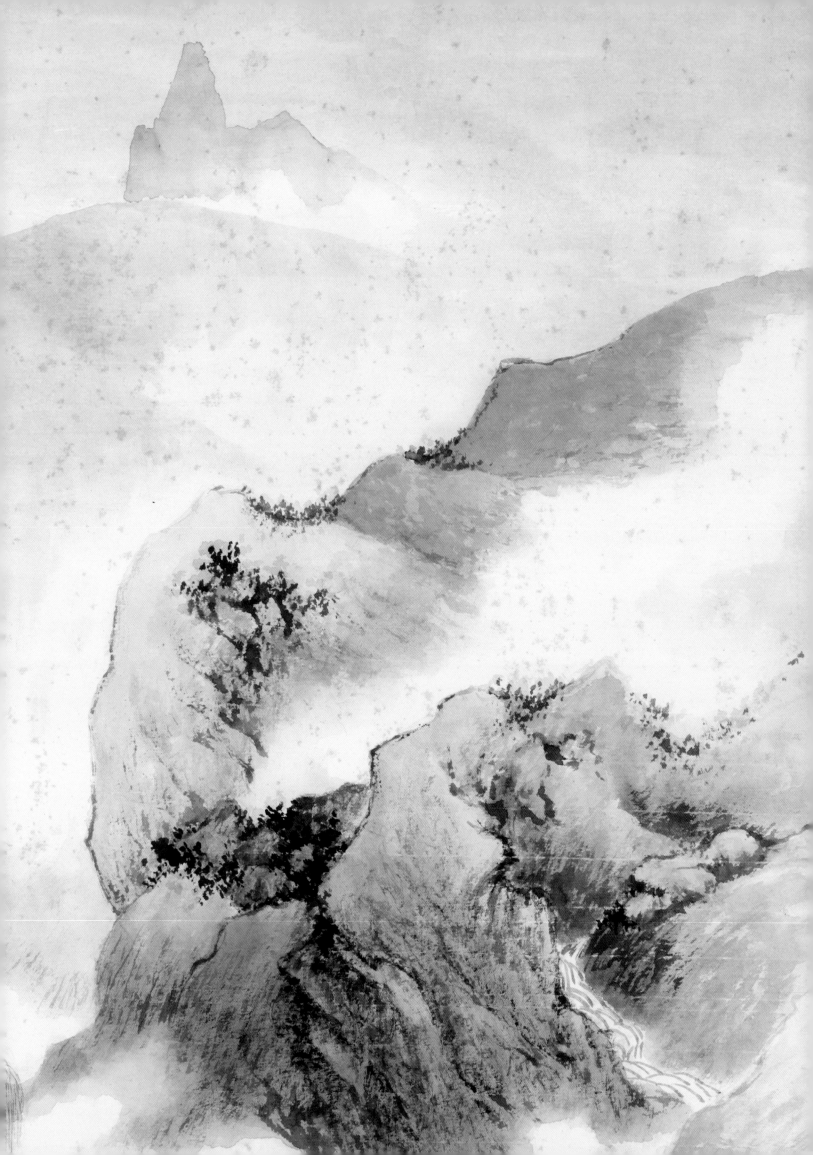

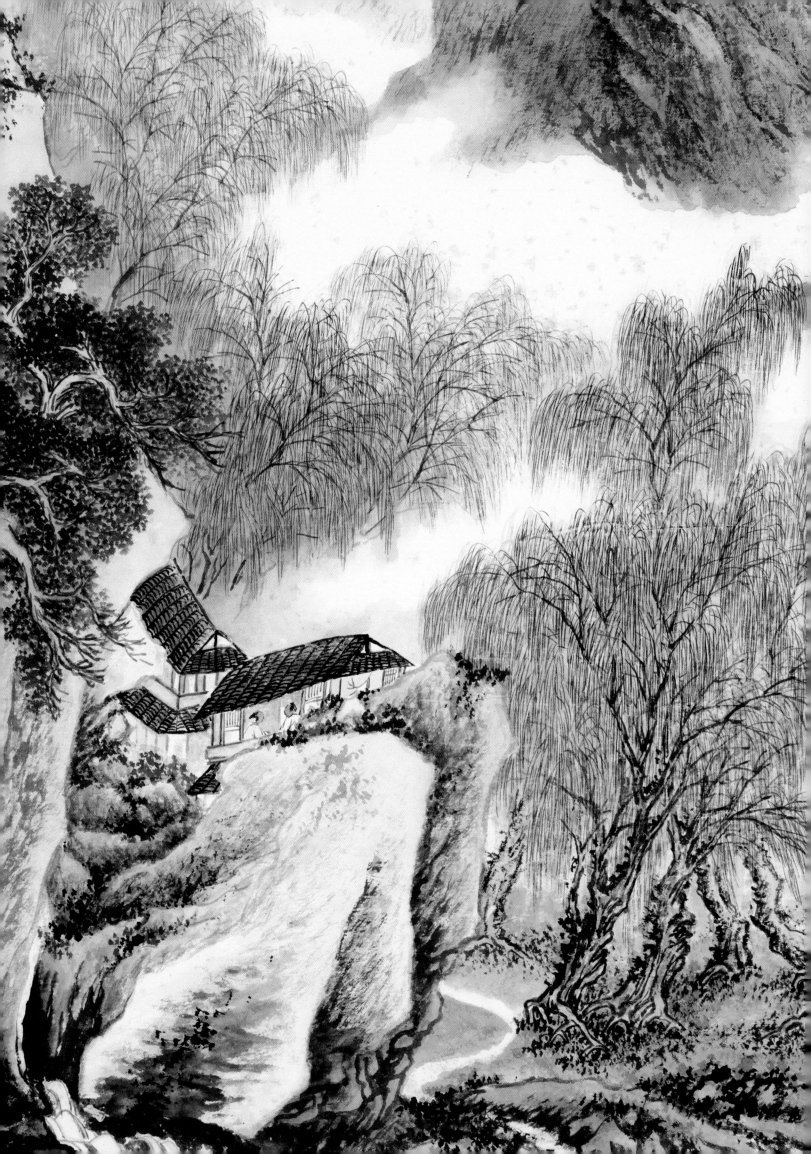

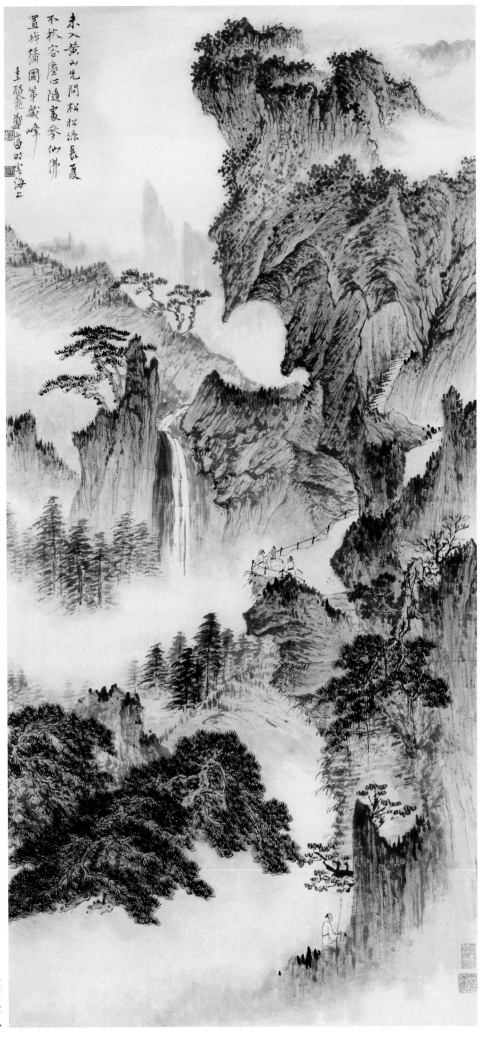

未入黄山先問松 松添長夏
不秋容 塵心隨裊裊仙佛
置栈滿國筆戴峰
壬頭蘢鄲菖時客海上

长夏松风

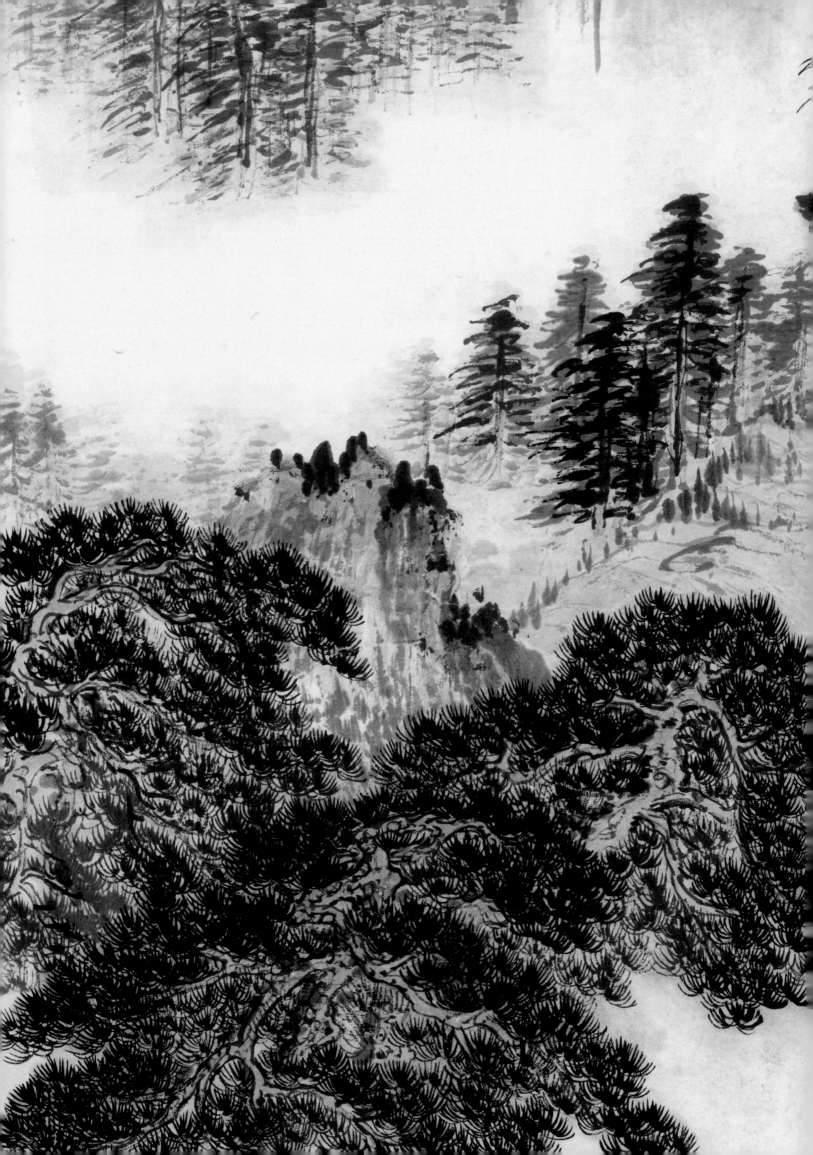

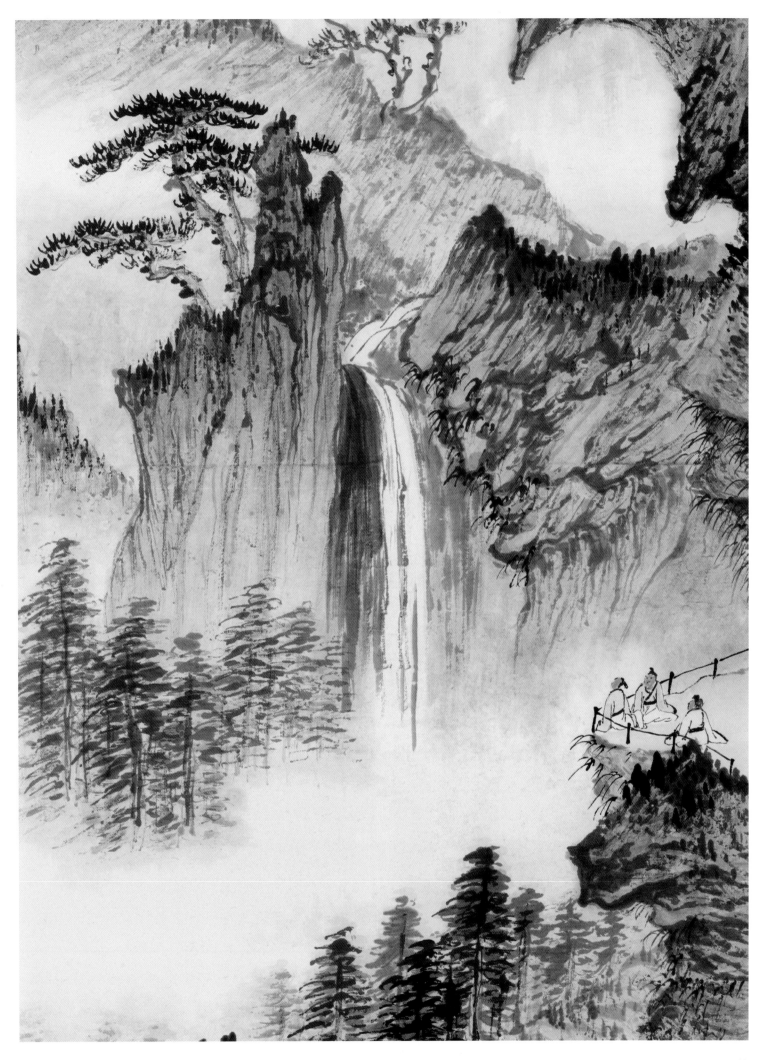

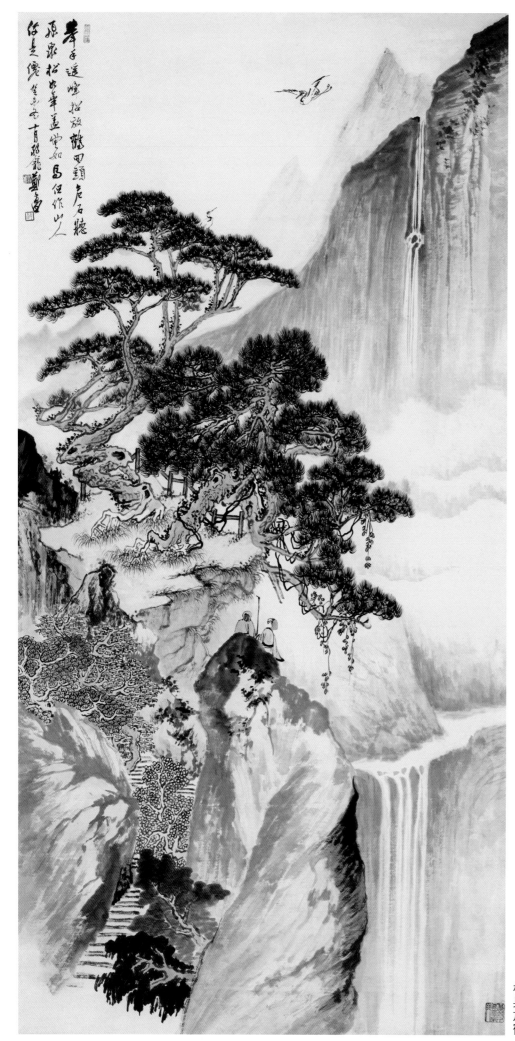

松泉放鶴

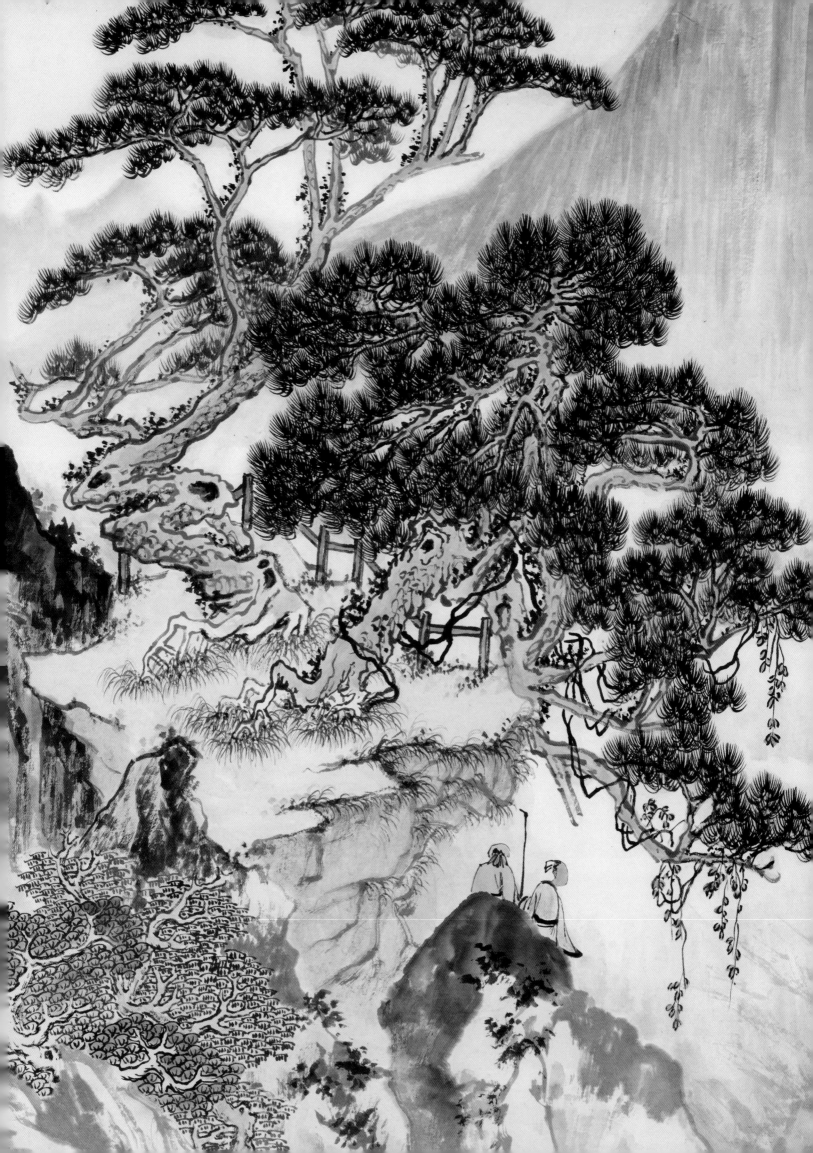

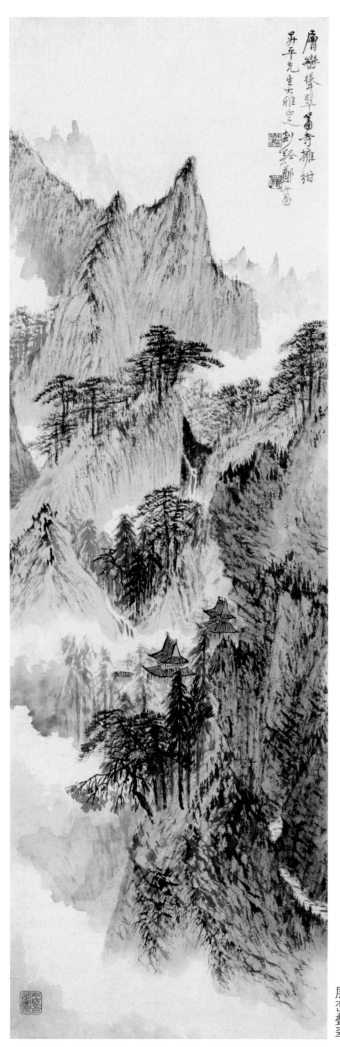

層巒叠翠

此图枯笔皴擦的峰峦造型显示
岩石的直立感和肌理效果。山石上
的松树枝叶以渴笔并排点虬而成，
显示作者极强的造型功夫和笔墨不
拘一格的适应性。

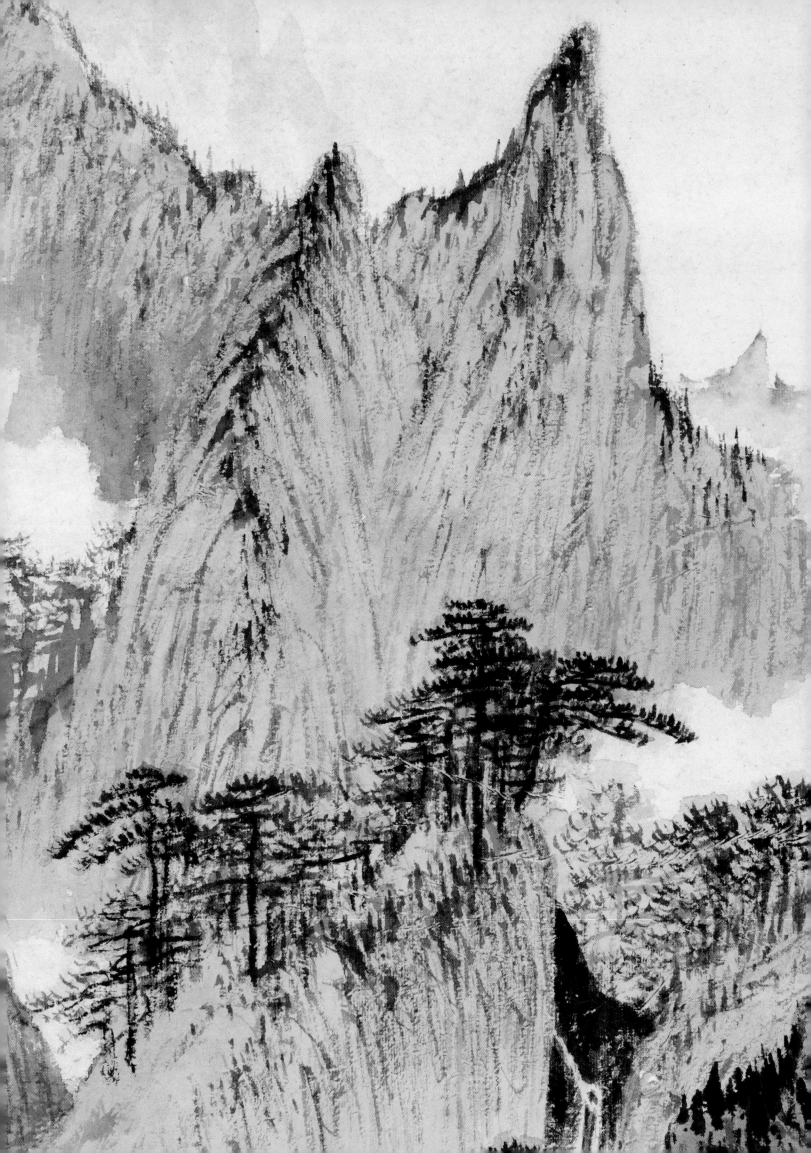

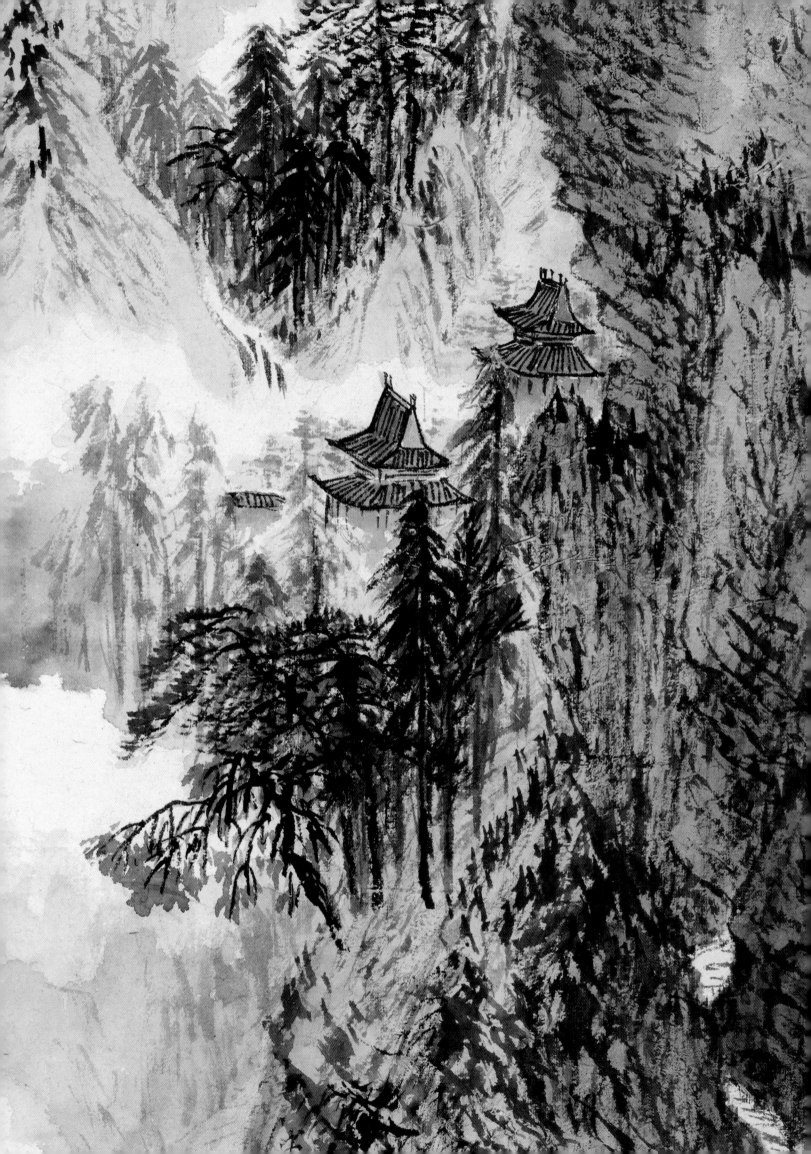

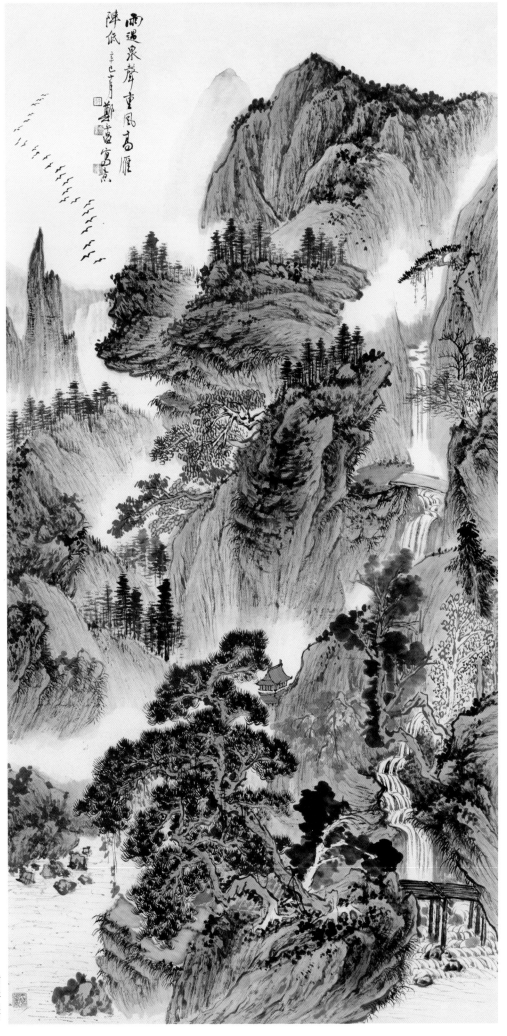

雨過泉聲重風高雁

陣低

辛巳十月 蕭暉寫意

松壑泉声

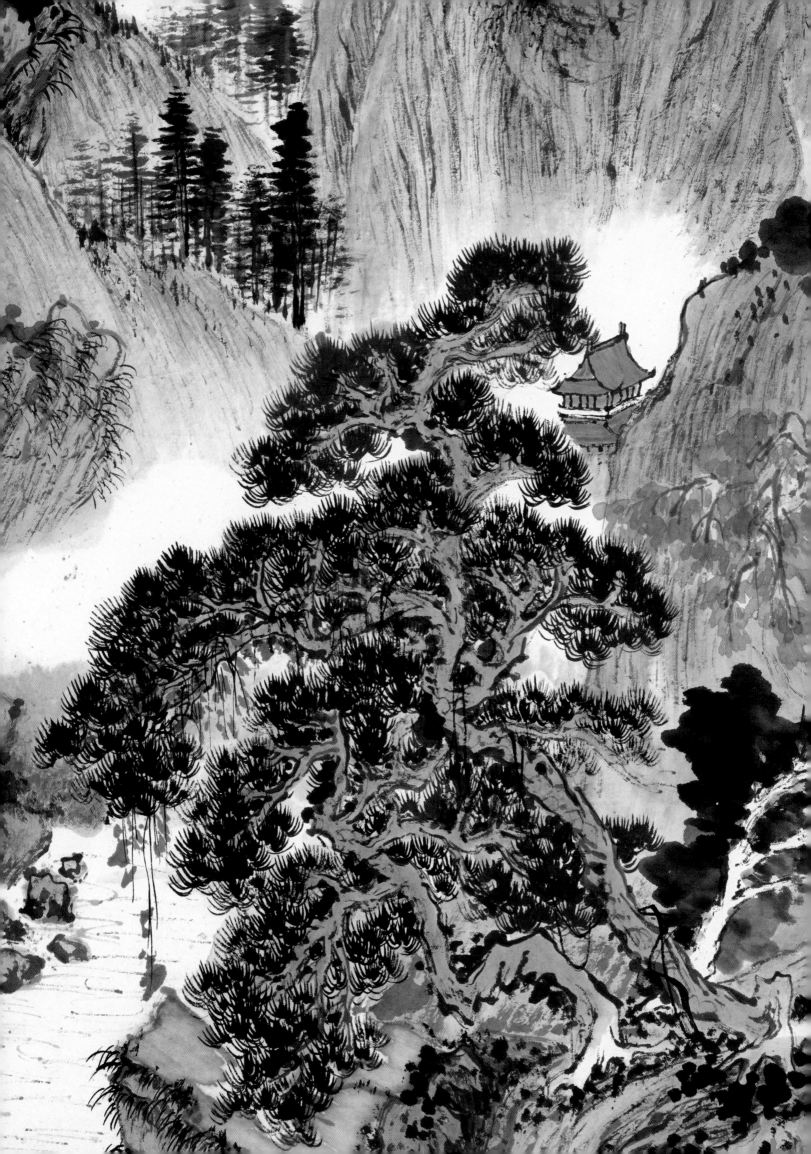

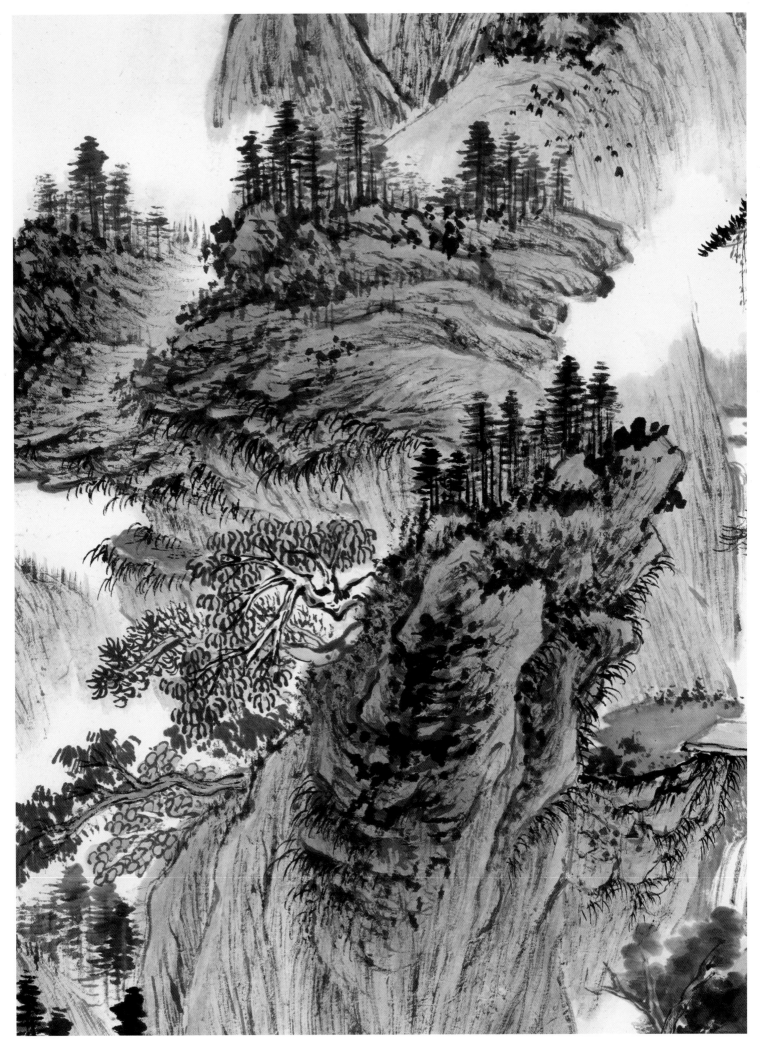

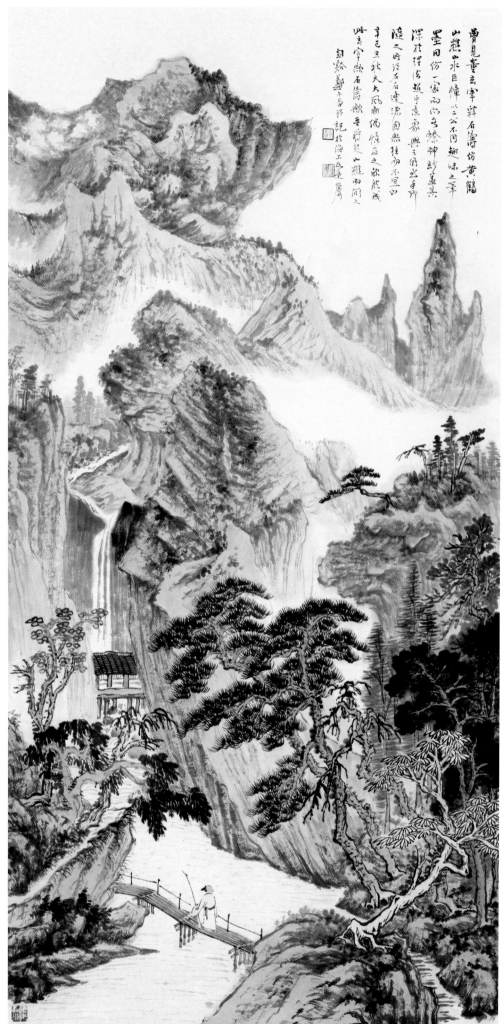

曾見董玄宰辨石傳仿黄鶴
山樵山水巨幛以二公不同趣
墨日仿一家而以乙為縣神動菫其
深松得得班平意象與三仿出乎許
隨之晚路若右逢源固然往而不宣山
辛巳之秋天大風幛懒憶又之欲然戒
幽秀宇然石幛嫩每将認山樵同之
韵窈鄭十南祥記於海上嘵廬

仿黄鹤山樵笔意

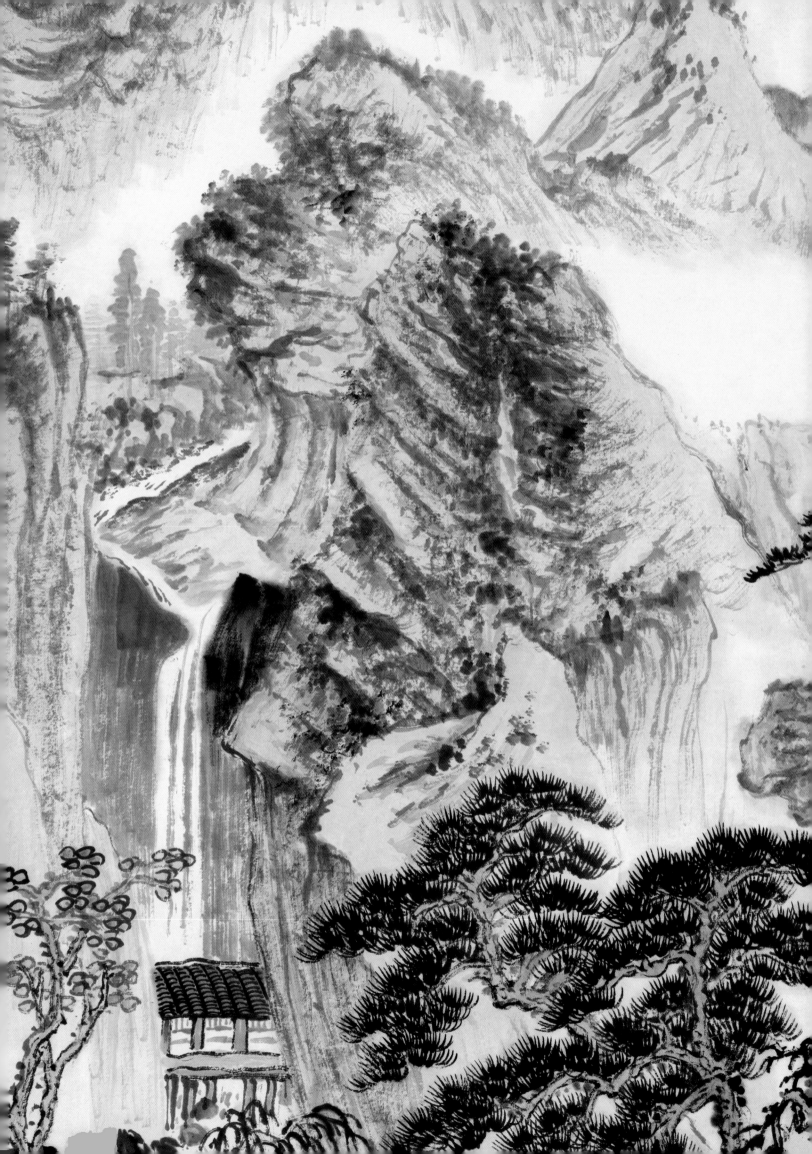

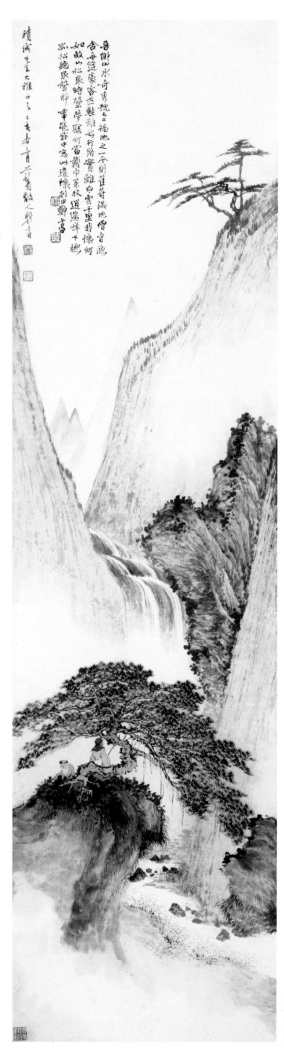

倚松听泉

此幅是画家忆及故乡山水，挥写而成。画面简洁明快，高士松下独坐听泉，不仅有画面音声效果，且有苍茫古意。

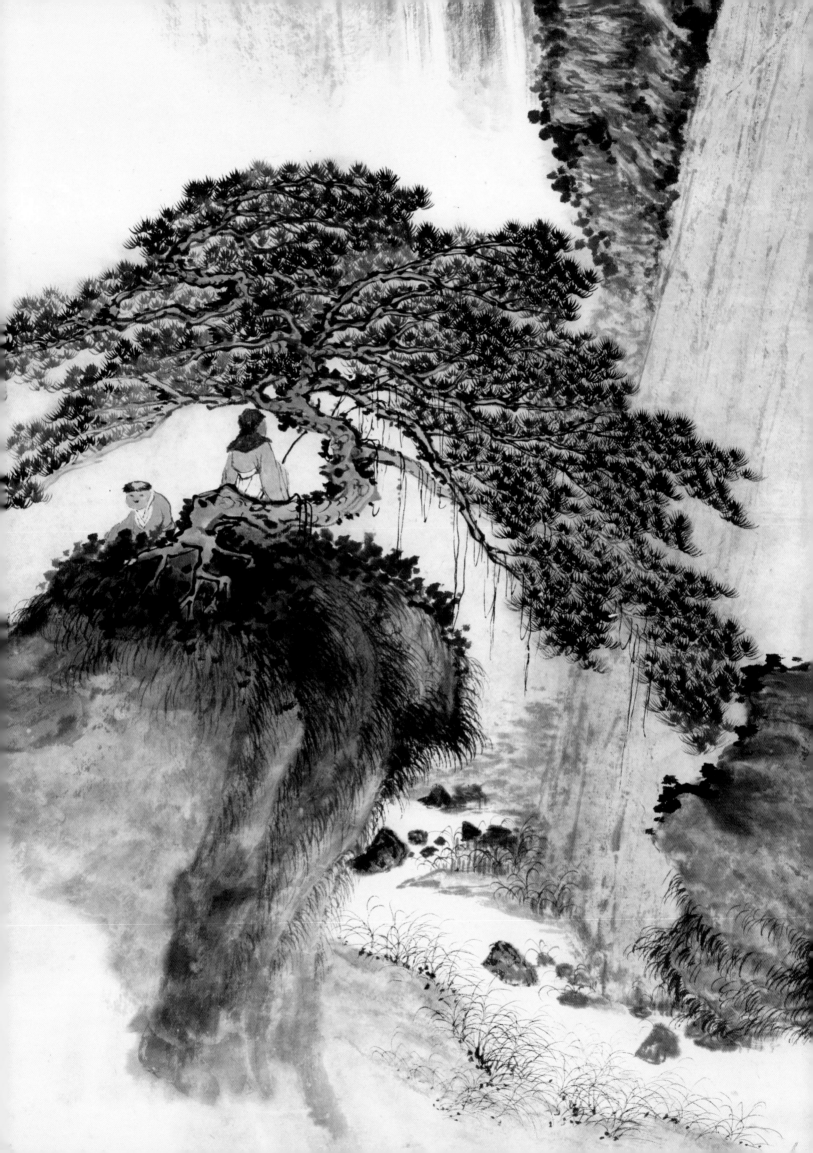

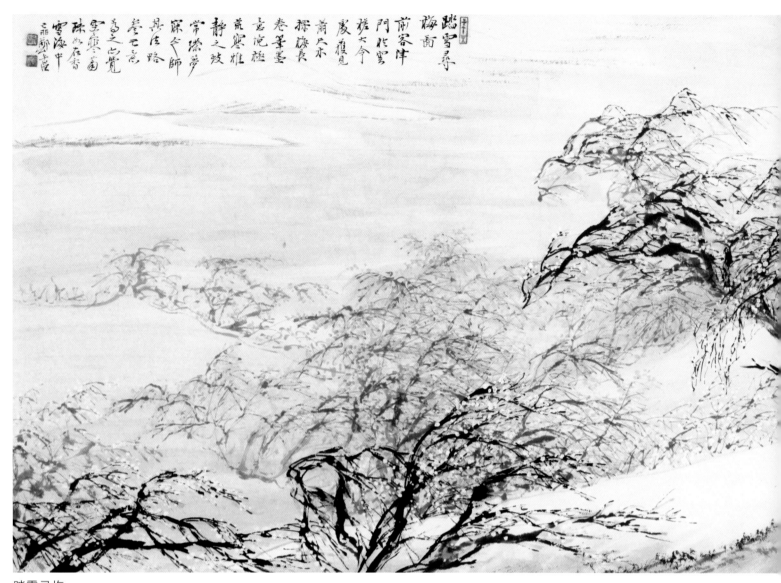

踏雪寻梅

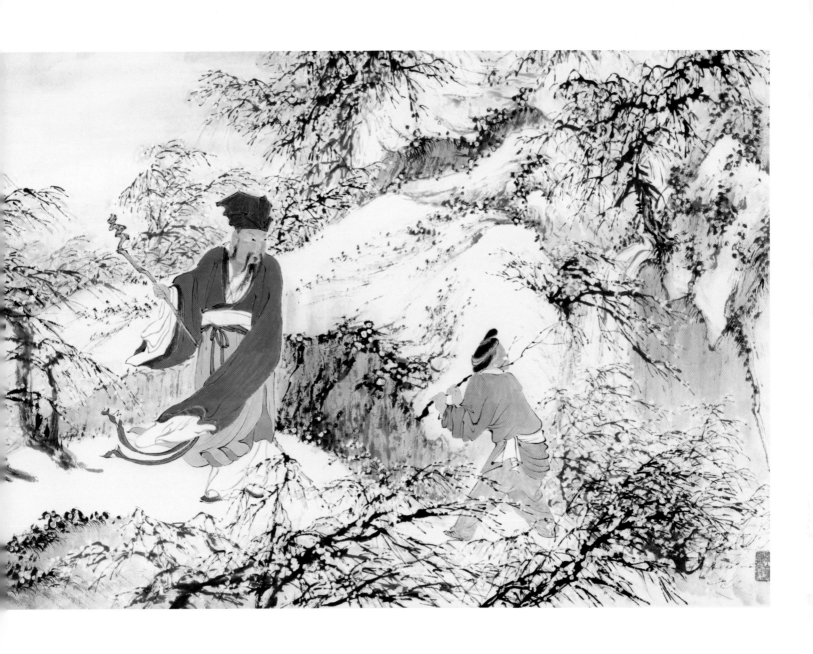

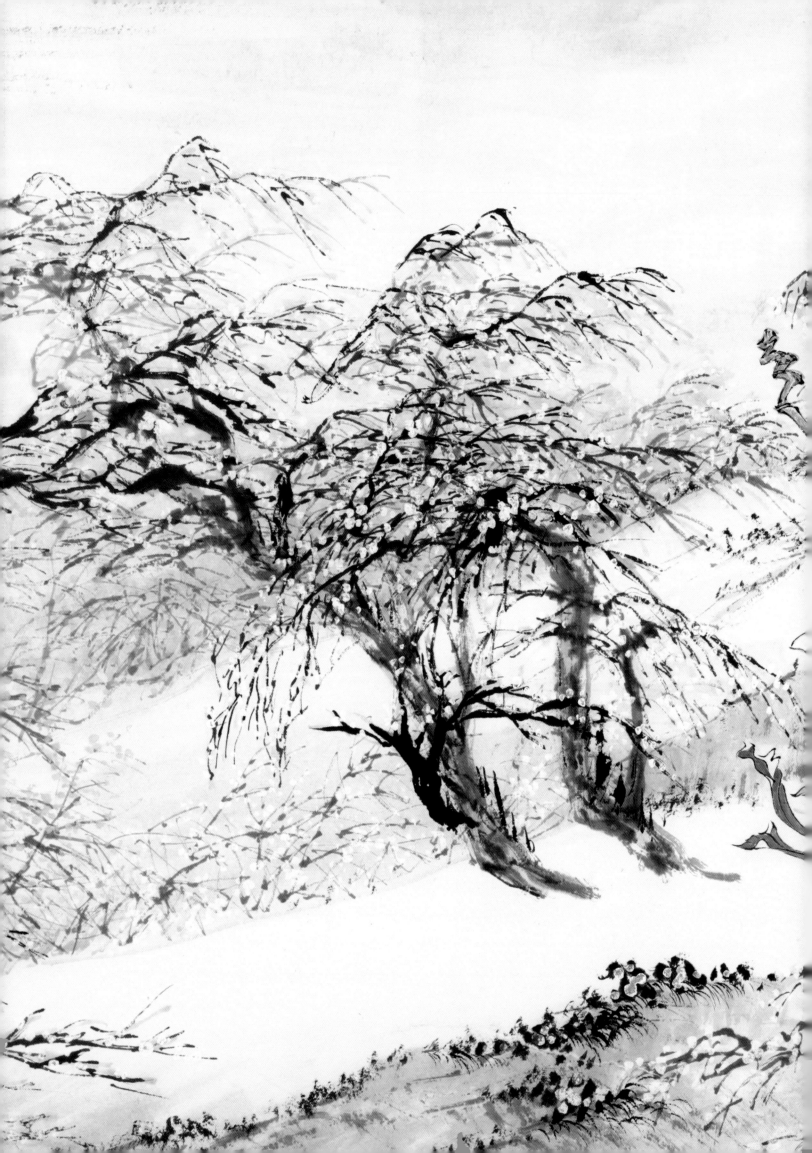

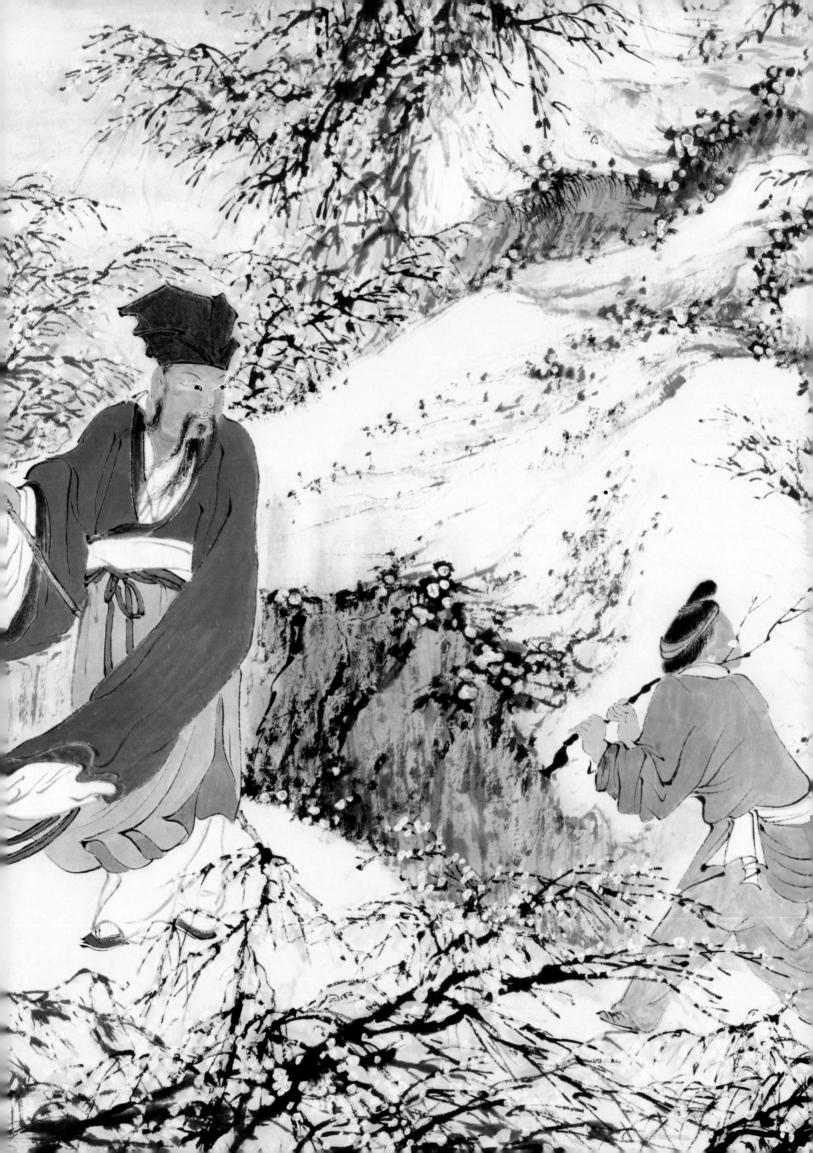

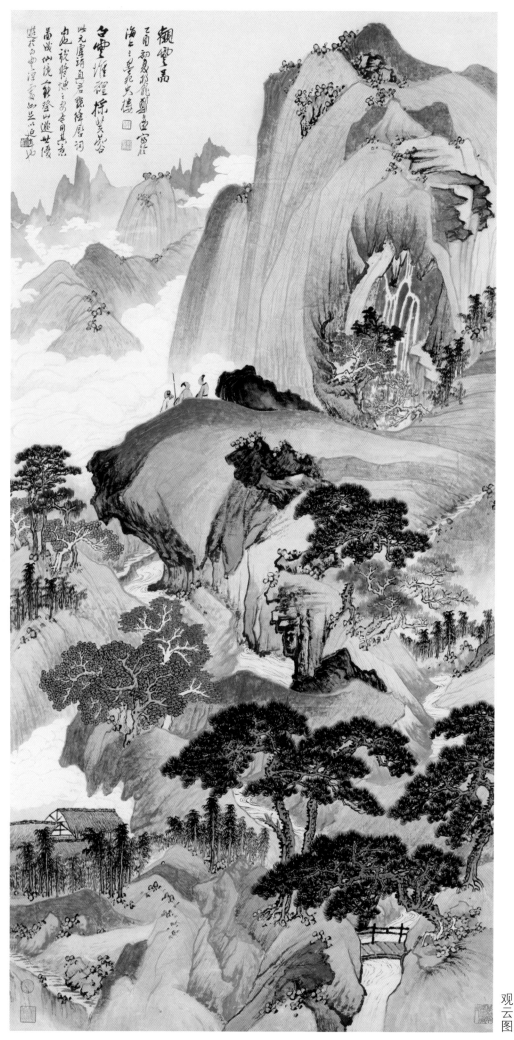

观云图

此青绿山水用色华美，明亮滋润。

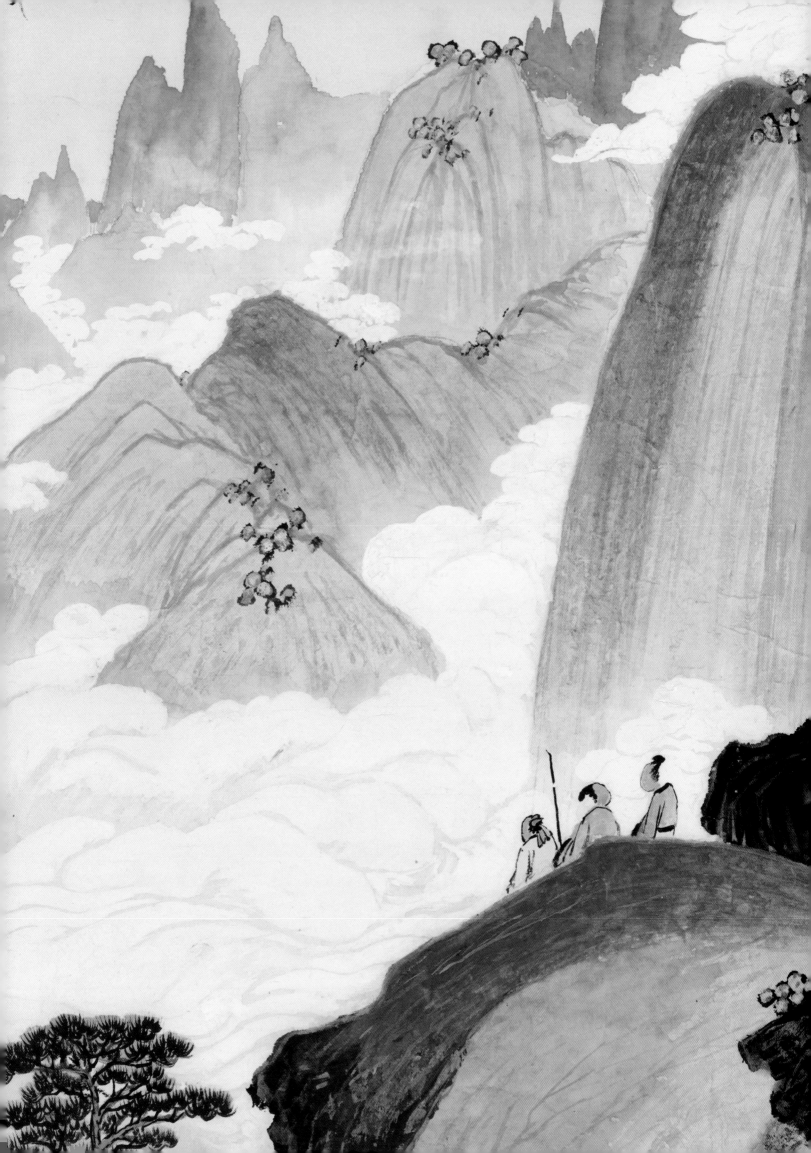

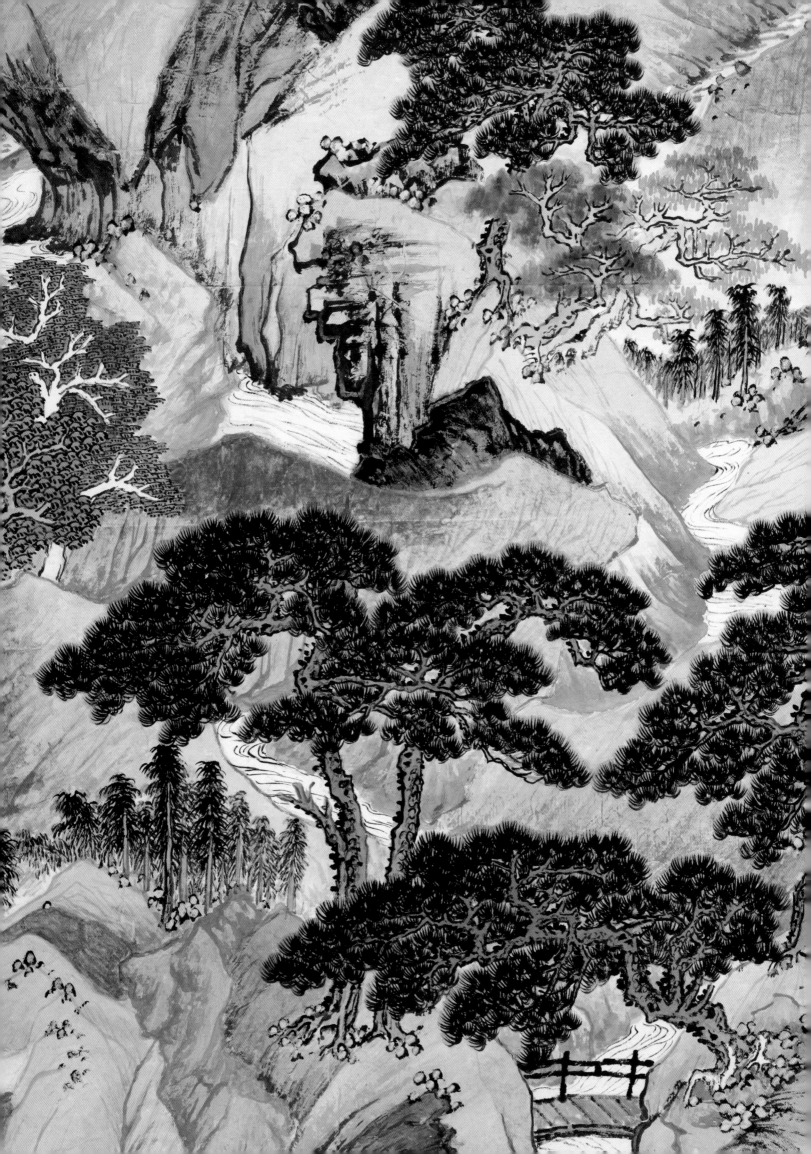

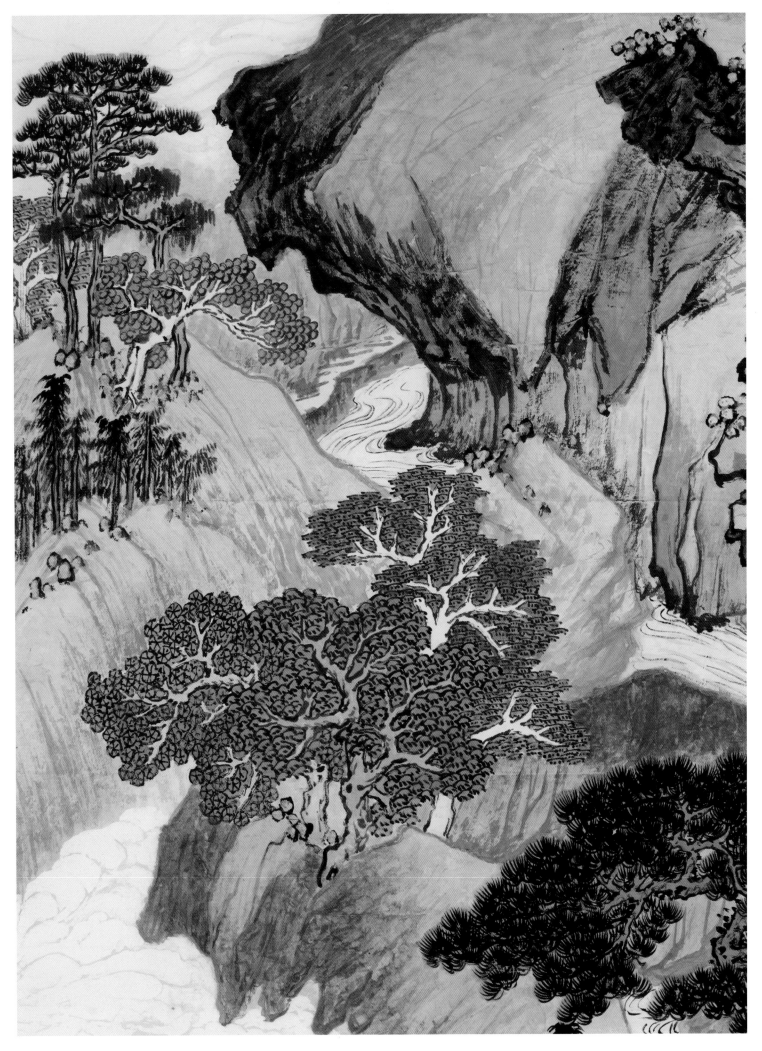

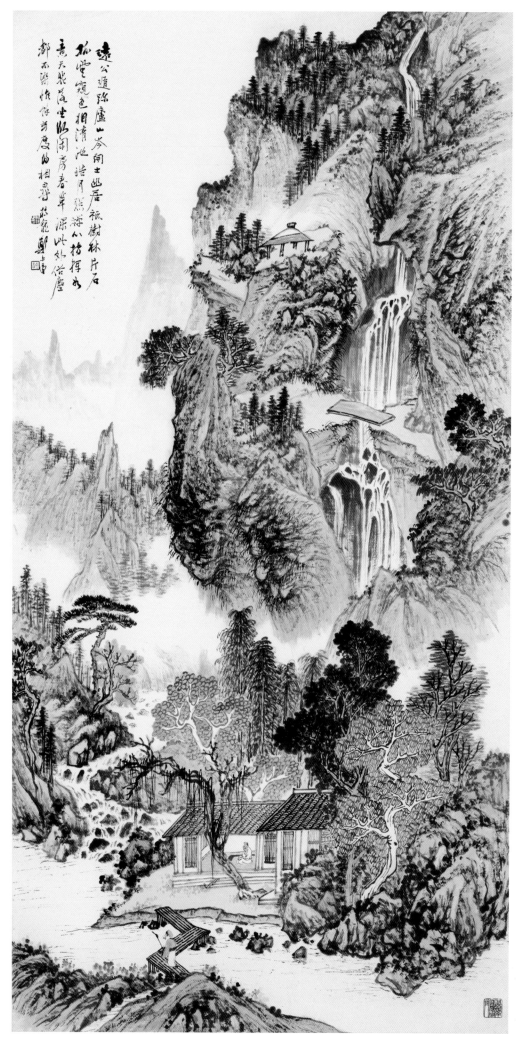

遠公遁跡廬山岑開士幽居祇樹林片石
孤堂窺色相清池踏月熊遊公坊輝外
意天浪彼坐以開房春半深以外俗塵
鄰而瀨怡佺方庚申相尋莊龍鄭士遠

庐山幽居图

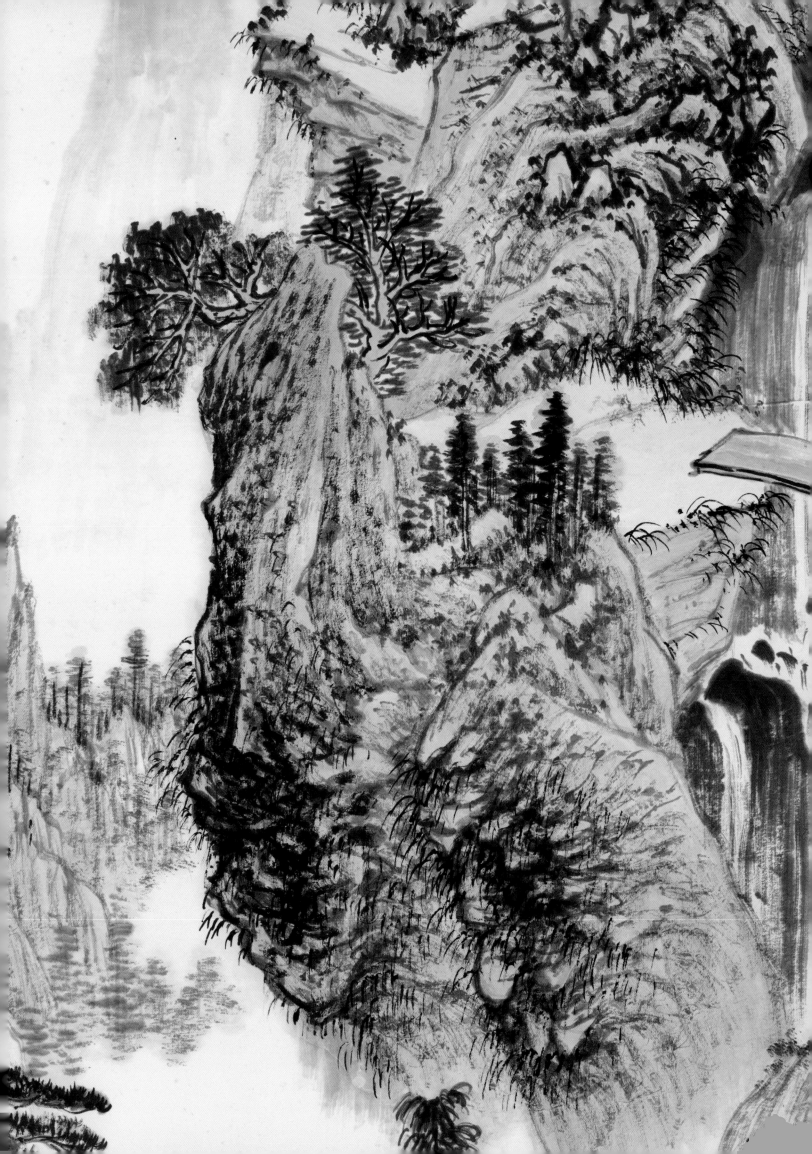

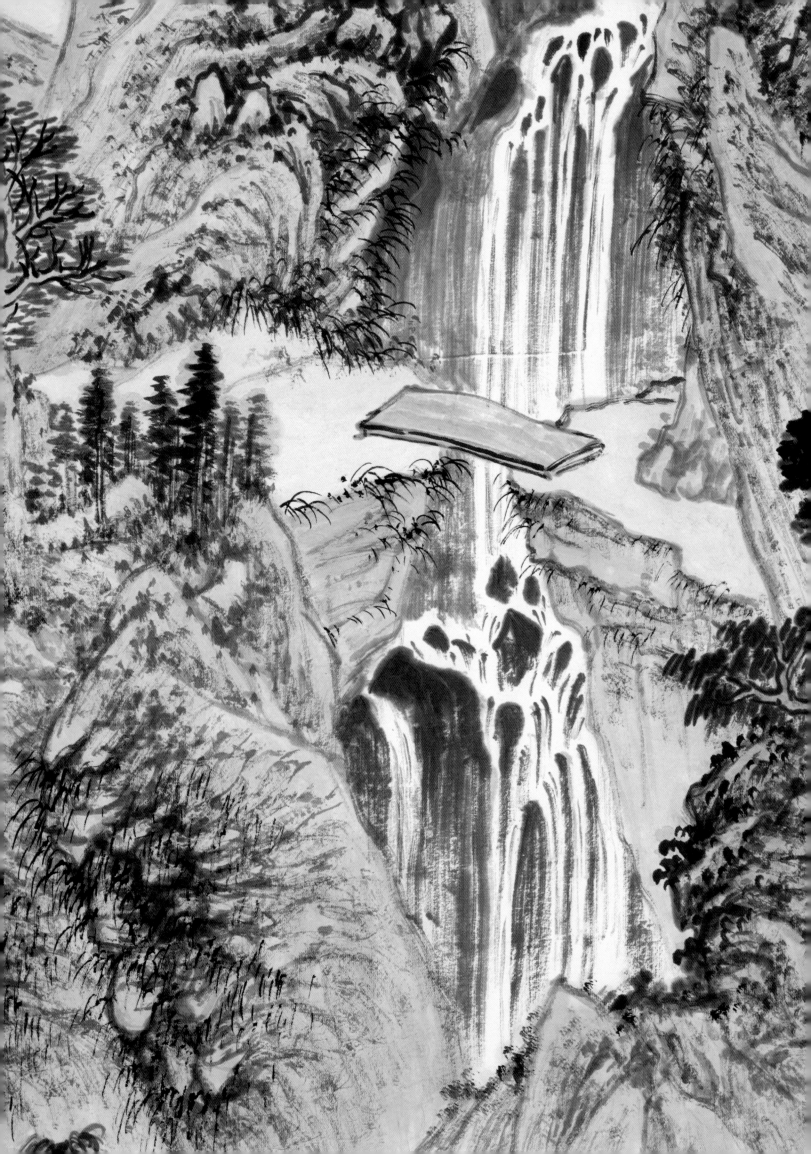

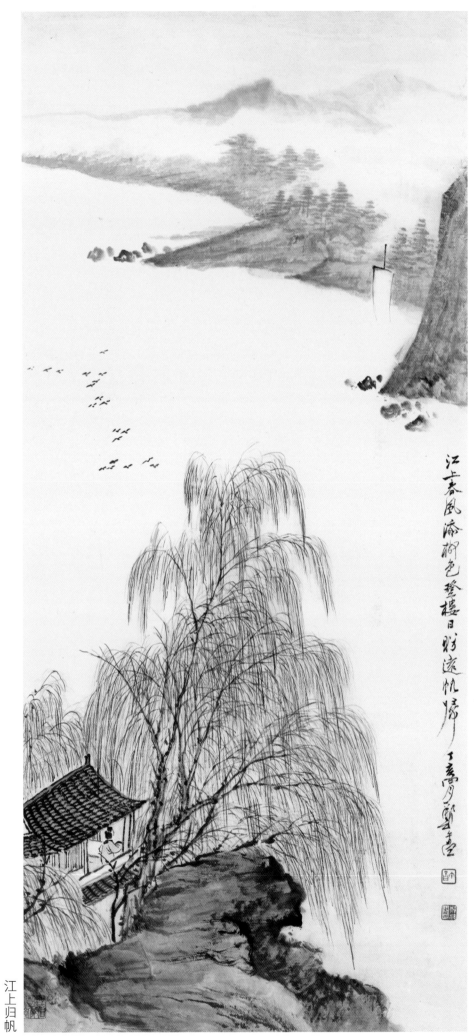

画中女子临流独坐，远眺江上归帆，而远山脉脉，江水茫茫，正是无限期盼。以画面写诗思，是文人画家的优长。

江上归帆

江上春风添㮕色 鳌橙日暮远帆归 （题识）

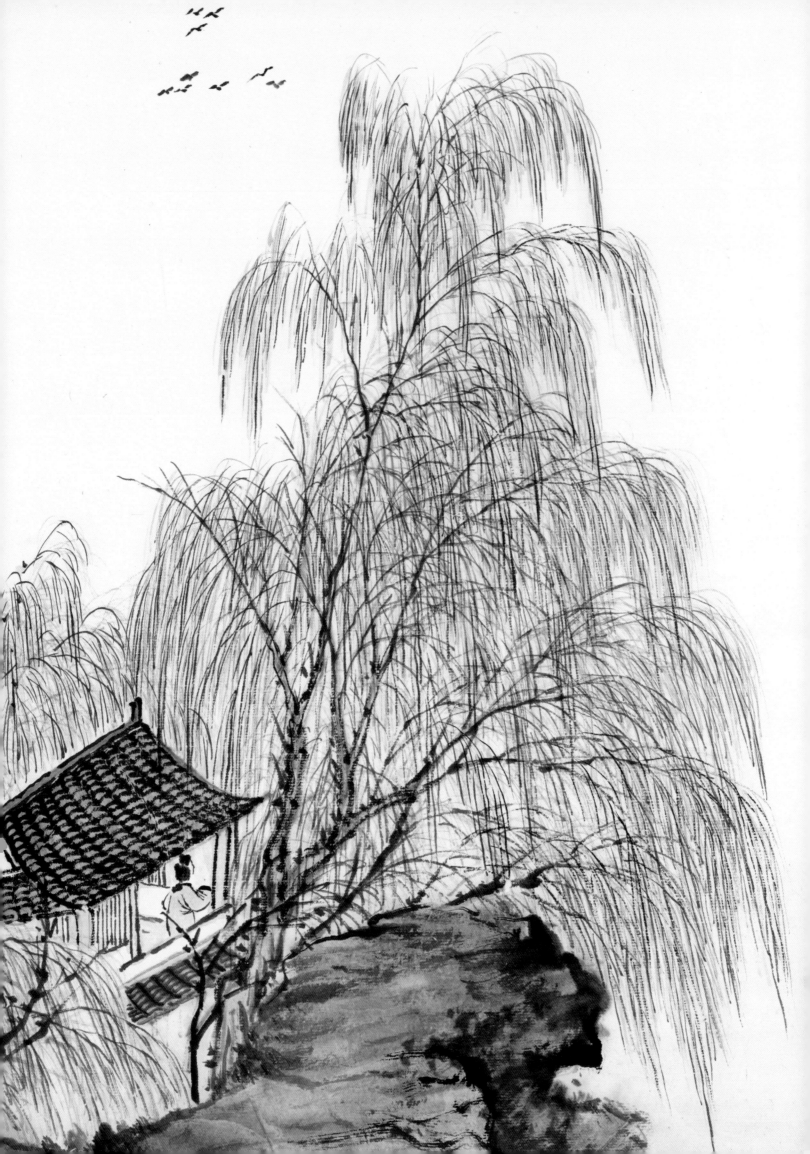

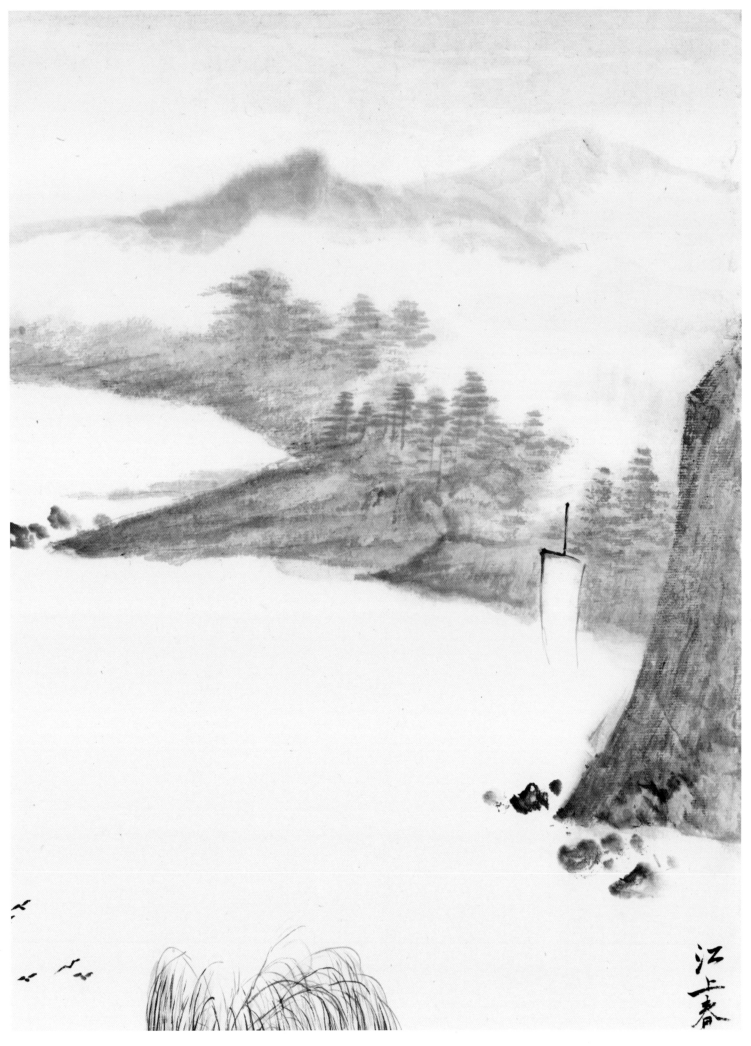

江上春

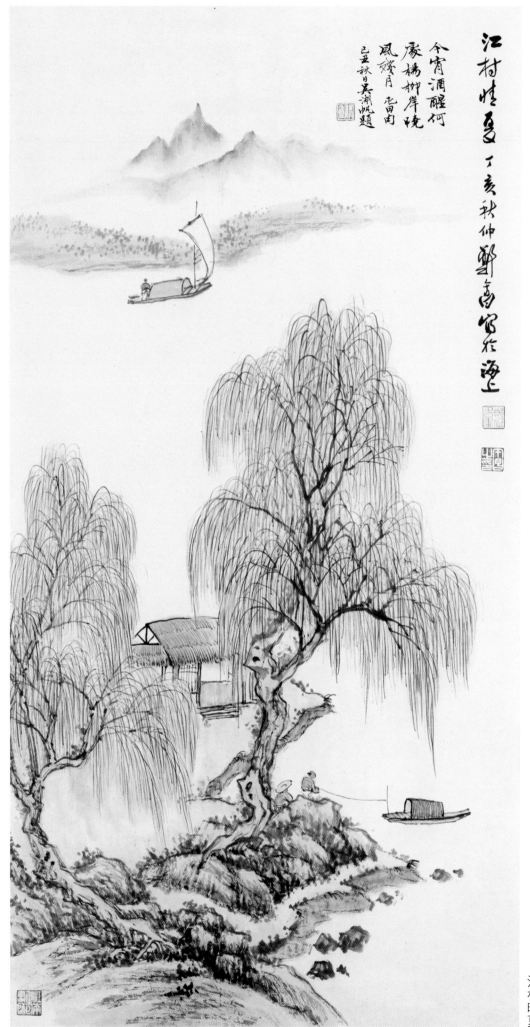

江村晴夏　丁亥秋仲鄧高賓於海上

今宵酒醒何
處楊柳岸曉
風殘月　雪岡
己丑秋日吳湖帆題

江村晴夏

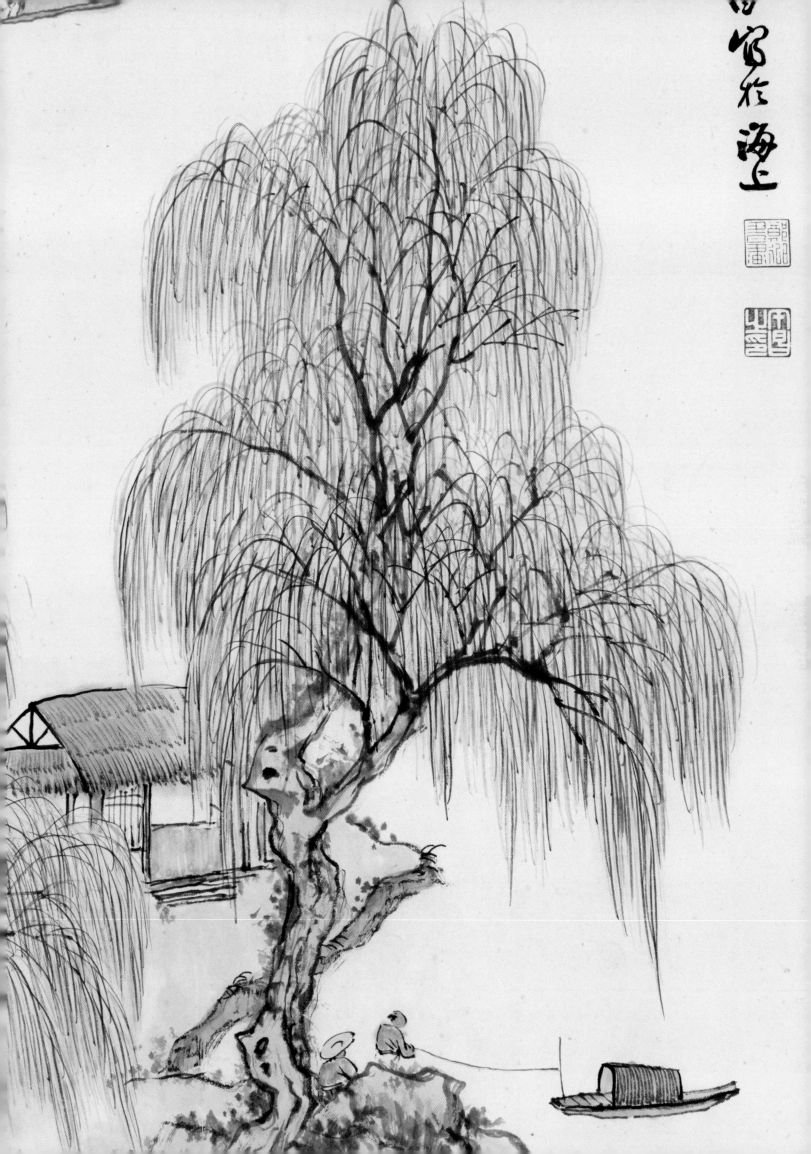

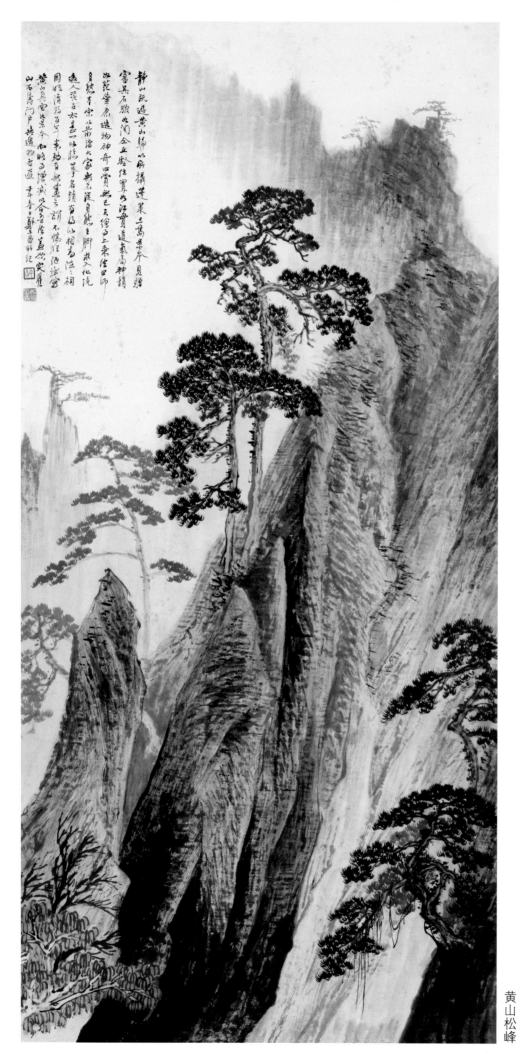

黄山松峰

此图写黄山峭壁林立之姿，是作者临写郎静山游黄山所摄图片。黄山山岩峭拔之势，以阴阳明暗突出，有写生的效果。

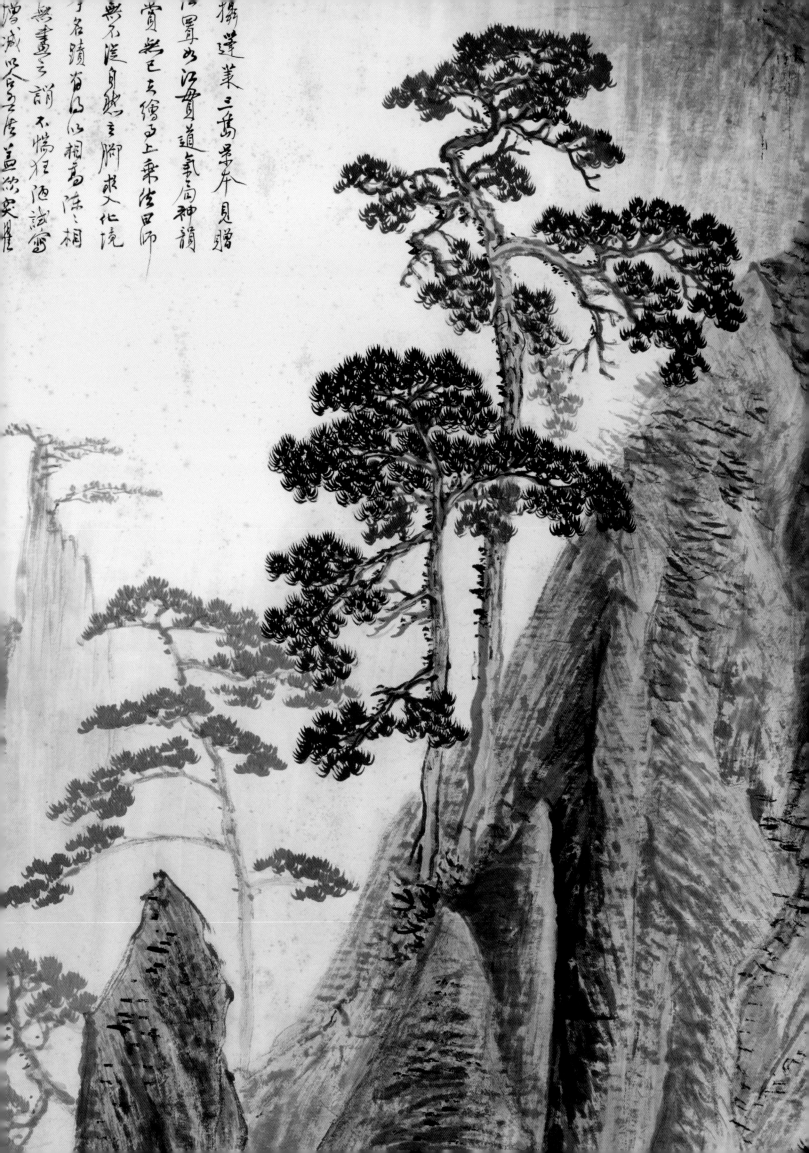

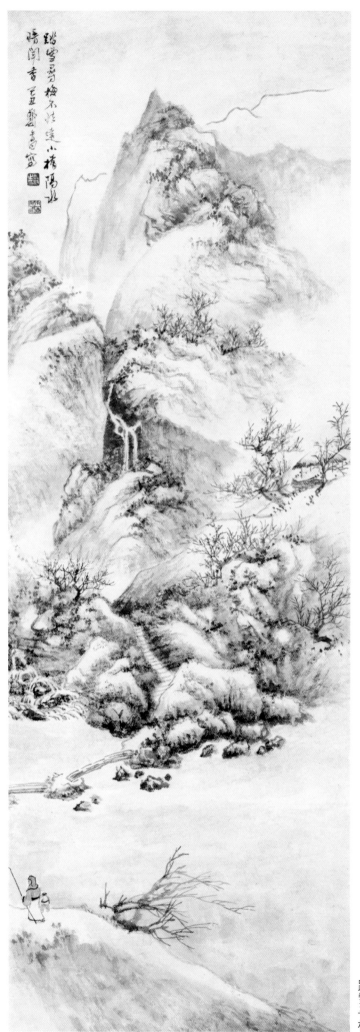

踏雪尋梅

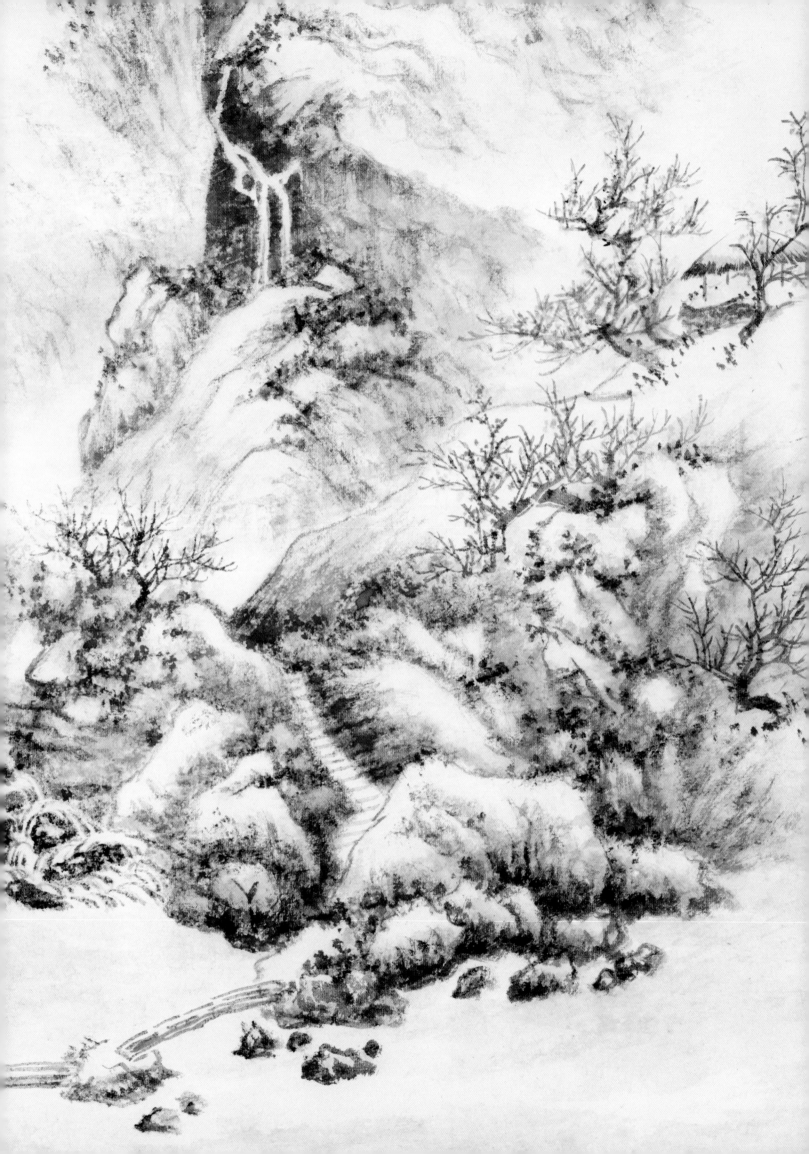

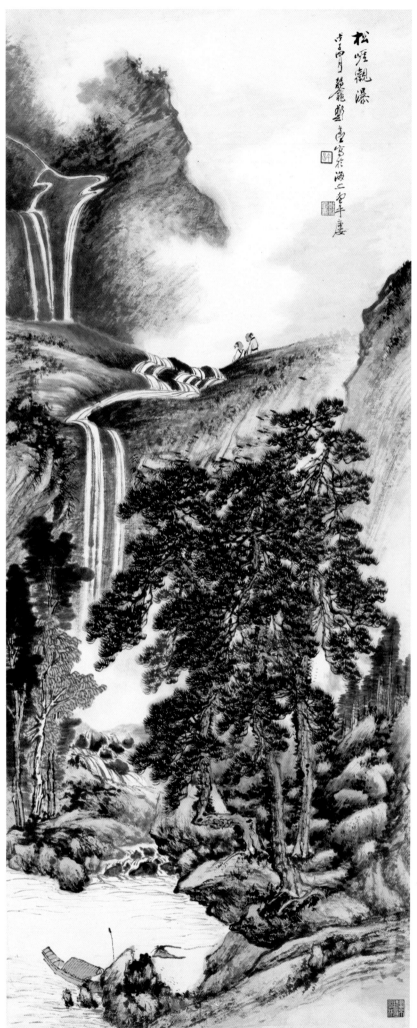

松崖观瀑

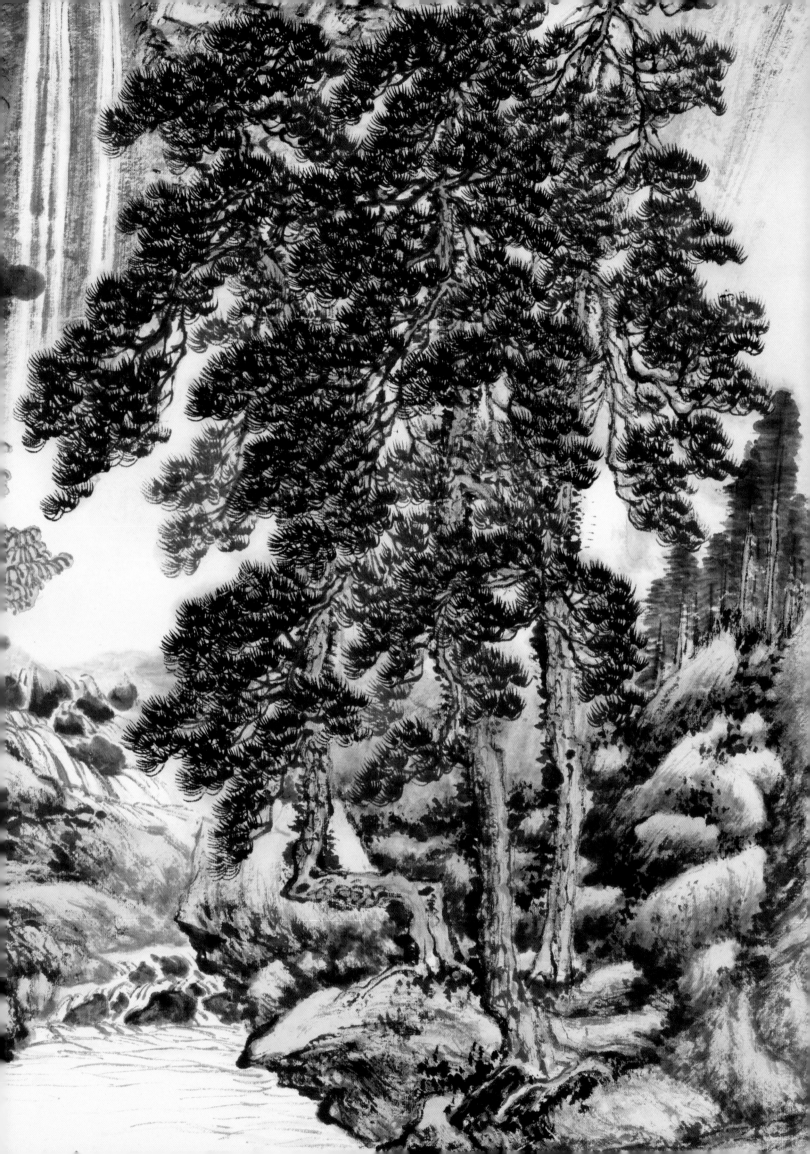

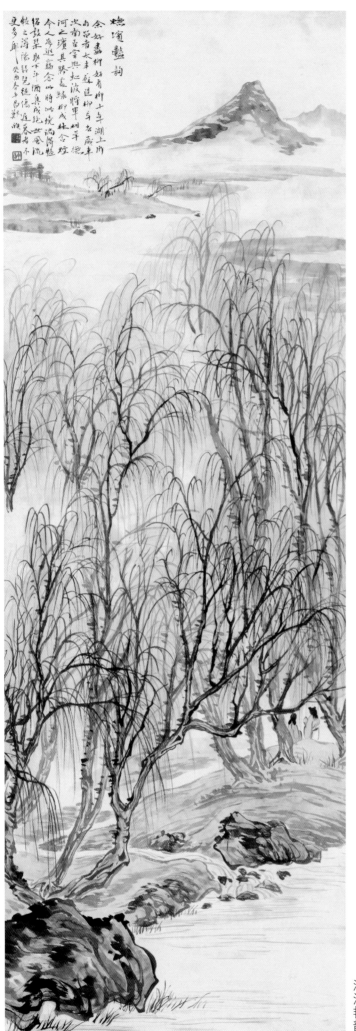

塘滨艷韵

余好畫柳如有柳十年湖上所
向習者太丰蘇迂柳与名廉寧
汝南昌宮與虹波將軍柳年總
河之瀆具聯家綠柳成林今盛
今人為迟斋念此将池坡调简整
铭敏果些下年酒愈成地世風流
敏之滑陽縣筆綬偏近養者不
更多師
癸未合年乙卵奥

湖滨艳韵

54

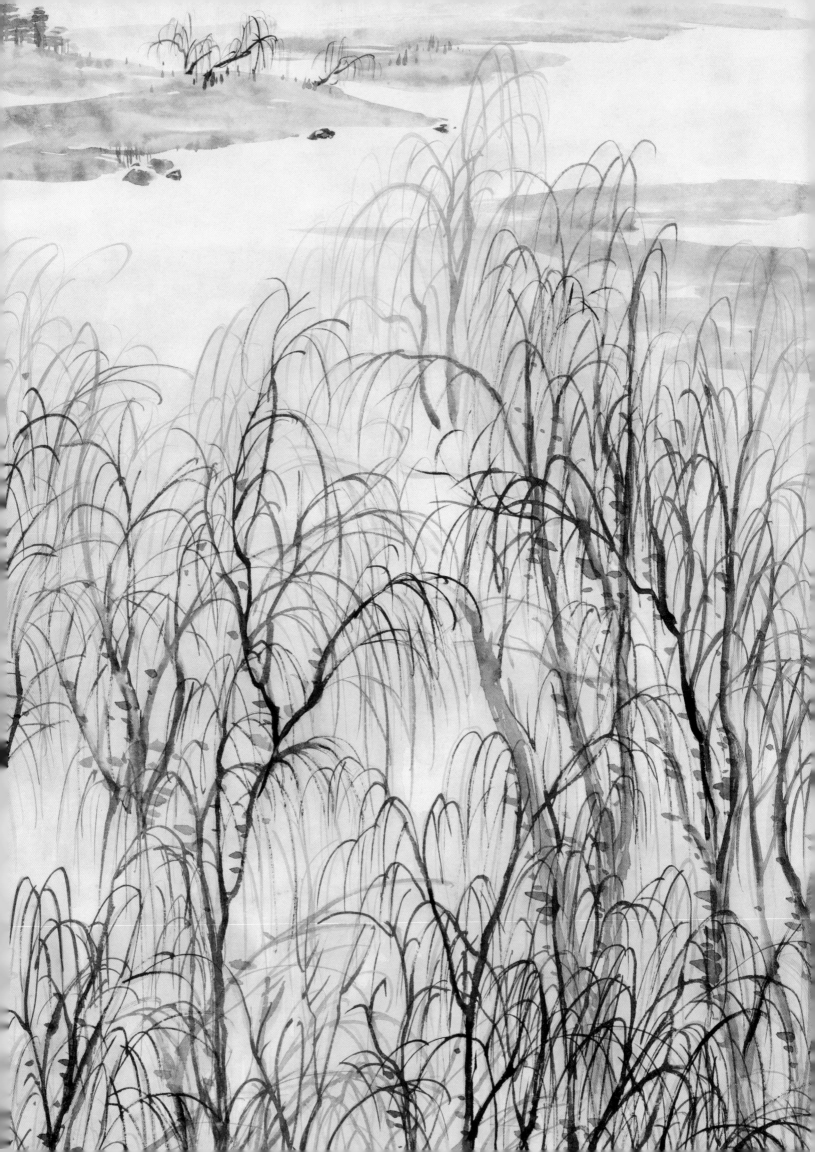

图书在版编目(CIP)数据

郑午昌山水/上海书画出版社编. --上海:上海书画出
版社,2019.8
(朵云真赏苑·名画抉微)
ISBN 978-7-5479-2110-4

Ⅰ. ①郑… Ⅱ. ①上… Ⅲ. ①山水画-国画技法Ⅳ.
①J212.26

中国版本图书馆CIP数据核字(2019)第142775号

朵云真赏苑·名画抉微

郑午昌山水

本社 编

责任编辑	王 彬 朱孔芬
审 读	陈家红
技术编辑	钱勤毅
设计总监	王 峥
封面设计	方燕燕

出版发行	上 海 世 纪 出 版 集 团 上海书画出版社
地址	上海市延安西路593号　200050
网址	www.ewen.co
	www.shshuhua.com
E-mail	shcpph@163.com
制版	上海文高文化发展有限公司
印刷	浙江海虹彩色印务有限公司
经销	各地新华书店
开本	635×965　1/8
印张	7
版次	2019年8月第1版　2019年8月第1次印刷
印数	0,001-3,300
书号	**ISBN 978-7-5479-2110-4**
定价	**50.00元**

若有印刷、装订质量问题,请与承印厂联系